COLOMBIA
desde el aire

**FLOTA MERCANTE
GRANCOLOMBIANA
S.A.**

COLOMBIA
desde el aire

Dirección y edición
BENJAMIN VILLEGAS
❑
Fotografía general
ALDO BRANDO
❑
Textos
GUSTAVO WILCHES-CHAUX
❑
Prólogo
PLINIO APULEYO MENDOZA
❑

Villegas
editores

Fotografía complementaria
GUILLERMO CAJIAQ Páginas: 110, 111, 112a, 112b, 113a, 114, 115
CARLOS CASTAÑO: 28a, 113b, 153a, 175a, 176, 178, 179
HERNAN DIAZ: 48, 63, 132
RUDOLF: 82/83, 94/95
JAIME BORDA: 38/39, 41

Arte y producción
PILAR GOMEZ, MERCEDES CEDEÑO,
LORENA PINTO

Investigación bibliográfica
ANDRES DARIO CALLE NOREÑA

© VILLEGAS EDITORES 1993
Avenida 82 No. 11-50, Interior 3
Conmutador 616 1788. Fax 616 0020
Santafé de Bogotá D.C., Colombia

Primera edición, octubre de 1993

ISBN
958-9138-86-1

El editor agradece a la
FLOTA MERCANTE GRANCOLOMBIANA,
CADENALCO, TELECOM
y FUNDACION PRO-IMAGEN DE COLOMBIA EN EL EXTERIOR
su apoyo a la publicación de la primera edición de esta obra.
Agradece también a Helicol,
a sus pilotos Rubén Darío Sandoval y Héctor Anzola Díaz,
y a sus técnicos Eduardo Fandiño y Humberto Márquez,
el servicio prestado para la aerofotografía de este libro.

FOTOS DE LAS PRIMERAS PAGINAS
Carátula. Amanecer en la Sierra Nevada de Santa Marta, Magdalena.
Página 2/3. Picos nevados de la Sierra Nevada de Santa Marta, Magdalena.
Página 4. Margen del río Vichada en la confluencia de la selva con el llano, Vichada.
Página 8. Puntas de la zona de Neguange en el Parque Natural Tairona, Magdalena.

CONTENIDO

PROLOGO
Plinio Apuleyo Mendoza
9

COSTA ATLANTICA
13

COSTA PACIFICA
51

ZONA CAFETERA
69

ANDES DEL SUR
91

ALTIPLANO Y SANTANDERES
117

ORINOQUIA Y AMAZONIA
159

INFORMACION FOTOGRAFICA
184

PROLOGO

Plinio Apuleyo Mendoza

Se ha dicho, por su particular situación geográfica, que Colombia es la casa de esquina de la América del Sur. En esta parte del Nuevo Mundo, es el único país con una fachada sobre el océano Atlántico y otra sobre el océano Pacífico. Pero su singularidad no se detiene allí. Hay algo más. Colombia es un país síntesis, un cruce de caminos, un privilegiado lugar donde confluyen, en toda su fascinante diversidad, regiones, paisajes, gentes y culturas del continente suramericano ❑ Con frecuencia se le designa como un país andino. Y lo es, claro está. Aquí, el largo espinazo de la cordillera de los Andes se abre en tres altos ramales que cubren algo más de la mitad de su geografía, quebrándola de manera dramática y llenándola de verdes y frescas mesetas, de cumbres brumosas, de lagunas dormidas bajo el aire diáfano de las alturas y a veces de volcanes y nevados cuyas cúpulas blancas brillan en el sol de las mañanas como una réplica silenciosa a la reverberante vegetación de los valles encerrados entre cordones de montañas ❑ Es un mundo de contrastes: todos los climas, todas las flores, frutas y pájaros se escalonan desde los páramos helados coronados de frailejones, hasta los soñolientos ríos de aguas amarillas que se arrastran en el calor de las tierras bajas. Carreteras atrevidas ascienden serpenteando hasta el lomo de la cordillera, y los raros pueblos que uno divisa sobre la Colombia andina parecen desamparados en esta amplia geografía montañosa, llena de pliegues como la falda de una bailarina ❑ Andinos también son los hombres de estas cordilleras, que guardan de sus ancestros, a la vez indígenas y castellanos –la mezcla, entre nosotros, es más profunda y diluida que en Bolivia, el Perú o el Ecuador–, cierta respetuosa sobriedad y un rastro de melancolía que se hace sentir en la música de cuerdas típica del altiplano ❑ A medida que se aproxima a la costa, este país andino se desvanece por completo para convertirse en un país del Caribe. Otro paisaje, otro mundo, otra cultura; la que han expresado con el mismo

Puntas de la zona de Neguange en el Parque Natural Tairona, Magdalena.

vigor las telas de Alejandro Obregón y las novelas de García Márquez. Bajo la luz del trópico, muy intensa, el aire caliente se llena de olores salobres y los colores se hacen más vivos. El mar combina, según las horas, la distancia y las tonalidades del cielo, el verde esmeralda, el azul turquesa, el zafiro. Arenas de La Guajira, palmeras, polvorientos trupillos, ciénagas, manglares, sabanas agotadas por el sol hierven en el resplandor del mediodía. La música, pese a sus modalidades propias, es en esencia la misma que retumba, noche y día, en los puertos del Caribe ❑ Alegre, desenvuelto, tan vivo como un andaluz, con un sentido hedonista de la vida que hace un culto de la fiesta y estalla en la desmesura de los carnavales, el costeño es nuestro meridional, el polo opuesto al hombre de los Andes, al cachaco, a sus restricciones y ceremonias, a sus distancias y protocolos y a su sentido dramático de la muerte ❑ También es nuestro el ámbito del Pacífico, que con sus vientos y mareas ciñe el flanco del continente, desde el Canadá hasta las profundidades australes de Chile. Es este, para nosotros, todavía un mundo secreto, de ensenadas y bahías vírgenes, de selvas húmedas, de ríos elementales, de lluvias fragorosas, con un rastro africano que se descubre en las casas lacustres, en los ardientes caseríos y en sus habitantes de color; rastro que tiembla, a la luz de las velas y sobre el golpe de los tambores, en cantos y danzas traídas por los esclavos negros a estas tierras del litoral Pacífico ❑ La diversidad de Colombia no se detiene allí. Al oriente del país, se abren nuestras vastas llanuras tropicales, réplica del "serta" brasileño y de las pampas argentinas; tal vez del viejo "Far West". Su mitología es la misma de las grandes estepas que abruman con sus distancias inacabables. Su vida tiene la misma rudeza. Ríos anchos, garzas, esteros, galopes de potros, crepúsculos vehementes y súbitos amaneceres que alzan sobre las palmas bandadas de loros, tal es el ámbito en el cual se mueve el llanero, eterno jinete habituado a las distancias y a su áspera libertad ❑ Por último, Colombia es también un país amazónico. La selva que invade vastas porciones de Brasil o de Perú, se extiende al sur del país como un inmenso tapiz verde. Colonos, misioneros, comunidades indígenas apenas dejan adivinar su huella en este vasto mundo vegetal, cruzado por grandes ríos, que guarda uno de los más ricos tesoros en flora y fauna del planeta ❑ De toda esta infinita variedad de paisajes y regiones, nos da este libro de Villegas Editores una visión inédita, sorprendente. Es el país visto a vuelo de pájaro. Mirada de "voyeur", ella nos va revelando, desde una perspectiva privilegiada, la intimidad casi femenina de nuestra geografía: texturas, porosidades, turgencias, frondas recónditas. A la piel ardiente de los desiertos, suceden bruscas cordilleras, valles secretos, arterias fluviales, azules fugas marinas. Es toda una indiscreta exploración visual del país ❑ Podría verse también este libro como una exposición de arte plástico. La paleta, en este caso, es de una gran riqueza cromática: verdes, grises, azules, violetas, ocres establecen toda clase de juegos imprevisibles; la pincelada resulta tierna a veces y a veces brusca y vigorosa; la materia, como en la tela de un imaginativo pintor expresionista, es rica, profusa, casi siempre sensual. El todo nos da un espléndido retrato de Colombia, algo que sin dejar de ser la realidad la trasciende y la exalta convirtiéndola en una fascinante creación pictórica. El paisaje aquí se vuelve arte puro ❑

Minifundios en la región de Tajumbina, cercana al volcán de Doña Juana, Nariño.

COSTA ATLANTICA

Si uno entra a Colombia por donde llegaron los primeros conquistadores y cartógrafos europeos en vísperas del siglo XVI, se encuentra una península sobre el Caribe donde la vida está enseñada a existir en condiciones extremas de viento, arenales y dunas, altas temperaturas y resequedad: es La Guajira. Donde el suelo y el aire y el sol se los disputan entre las minas gigantescas de carbón de El Cerrejón y los indios Wayuú. Donde del subsuelo brota gas y las playas dan sal y los cactus producen flores que parecen seres de otro planeta o alimañas de mar. Donde unas serranías de nombre sonoro: Macuira, Jarara, Simarua, Parash, arrugan la planicie que reverbera bajo la radiación solar ❑ Luego, hacia el sur, el relieve cambia súbita (y temporalmente) de manera radical. Desde las orillas mismas del océano, donde hoy está el Parque Tairona (o más aún, desde los fondos oceánicos y sus arrecifes de coral), y sobre tierras de tres departamentos, se levanta la Sierra Nevada de Santa Marta, una pirámide triangular cuyos picos se acercan a los seis mil metros de altura sobre el nivel del mar: la mayor cordillera del mundo en relación con el área de su base, y también la montaña más alta de la Tierra al pie de un litoral. En sus faldas abruptas, en medio de la selva nubosa tropical, existen bien conservados los restos de "Ciudad Perdida" (o "Buritaca") y otros complejos asentamientos prehispánicos, cuyas terrazas y caminos de piedra, que a su vez servían para encauzar las aguas, demuestran la sabia capacidad de "administración ambiental" de los Tairona, ascendientes de los Ijka o Arhuaco, de los Kogi, de los Kankuama y de los Sanká, actuales pobladores de la Sierra Nevada ❑ Cerca a su base, al nivel del mar, en el departamento del Magdalena (en cuya ciudad capital, Santa Marta, la más antigua de América del Sur fundada en 1525, murió el Libertador Simón Bolívar) se encuentra la Ciénaga Grande, un "espejo de agua" habitado por pescadores, de caseríos palafíticos, con cerca de 600 kilómetros cuadrados de área que, en muchas partes, aguas

Playa con gaviotas en la zona de Auyama, La Guajira.

adentro, no supera los 50 centímetros de profundidad. Está apenas separada del Caribe por una angosta "flecha" de tierra, rica en aves, algunas migratorias: la "Isla de Salamanca" Dicen que la mejor sopa de camarón del mundo se come allí mismo en la ciudad de Ciénaga ❏ La construcción de la carretera entre Barranquilla y Santa Marta, y la consecuente destrucción de los manglares y el taponamiento de los caños que permitían el intercambio de aguas dulces y saladas, dejó herida de muerte la Ciénaga Grande ❏ Junto con Urabá, Santa Marta es uno de los centros principales de la economía bananera. Barranquilla, la capital del departamento del Atlántico y principal puerto marítimo y fluvial de Colombia, se expande de manera incontenible cerca a Bocas de Ceniza, la desembocadura actual del Magdalena. Es una de esas ciudades colombianas "nuevas" que entraron en silencio al siglo XX y que de manera casi súbita irrumpieron en la escena y asumieron nuevos liderazgos con toda la fuerza del capitalismo industrial y comercial ❏ En cambio Cartagena, la capital del departamento de Bolívar, está plena de historia. Fundada en 1533, durante la Colonia debió soportar muchas veces el asedio de piratas y corsarios ingleses y franceses: Sir Francis Drake, el Barón de Pointis, el Almirante Vernon. De allí los castillos de San Fernando y Bocachica, de San Sebastián del Pastelillo, de San Felipe de Barajas. De allí las murallas. En 1811 es la primera ciudad que declara su total independencia de España. En 1816 fue nuevamente víctima de un sitio por parte del "Pacificador" español Pablo Morillo, encargado de reestablecer la autoridad real. Hay dos Cartagenas juntas: la ciudad histórica y la de los rascacielos repletos de turistas en busca de mar. Y tres: la Cartagena del complejo industrial de Mamonal ❏ No lejos, sobre el Magdalena, está Mompox o Mompós, fortín fluvial y ciudad de encomenderos españoles del siglo XVI, y uno de los más agitados centros del contrabando colonial ❏ Hacia el sur de Cartagena se encontraron las cerámicas más antiguas datadas en América (entre tres y cuatro mil años a.C.). El arqueólogo Reichel-Dolmatoff afirma que "parece que hayan sido las sociedades indígenas de la Costa Atlántica colombiana las que dieron el impulso inicial a los que unos tres mil años más tarde iban a ser los focos de las grandes culturas clásicas de América" en México, Guatemala, Bolivia y Perú ❏ En las costas de Sucre, frente al golfo de Morrosquillo, está Tolú, de donde es originario el árbol que, según el geógrafo James Parsons, produce el "Bálsamo de Tolú", que le dio su nombre al TNT o trinitrotolueno ❏ En total 10 departamentos de Colombia poseen territorios en la "llanura del Caribe". Además de los ya mencionados, Córdoba y Cesar, productores de ganado y algodón respectivamente. Y Antioquia y Chocó, que se asoman al golfo de Urabá ❏ En la depresión momposina, un "delta interior" que durante casi nueve meses del año inundan las aguas del Magdalena, del Cauca y del San Jorge, y a orillas del río Sinú, quedan vestigios de redes de diques, terrazas y canales utilizados entre los siglos primero y décimo de nuestra era por los indios Zenúes, que les permitían fertilizar y cultivar las tierras inundables de una manera ecológicamente ejemplar ❏ A los habitantes de la llanura del Caribe se les da el gentilicio general de "costeños", pese a sus idiosincrasias particulares que varían de región en región, y a que muchos de ellos viven a buena distancia del mar. Sólo el realismo mágico y los "vallenatos" se le han medido a describir esa mezcla insólita de ritmos y razas que ocupa los 132 mil kilómetros cuadrados de llanuras y ciénagas y ríos desmadrados y bahías y playas y arrecifes de coral, que el país identifica como Costa Atlántica ❏ También en el Caribe, Colombia posee su más importante territorio insular: el archipiélago de San Andrés y Providencia, un conjunto de islas coralinas y volcánicas, colonizadas inicialmente en 1629 por puritanos y comerciantes ingleses, que pasaron a manos españolas en 1700 y que, con la independencia, entraron a formar parte inseparable de nuestra diversa identidad colombiana ❏

Amanecer en el costado norte de la Sierra Nevada de Santa Marta, Magdalena.

Zona del antiguo faro en el Cabo de la Vela, La Guajira.

◁ Población lacustre de Nueva Venecia en la Ciénaga Grande de Santa Marta, Magdalena.

Serranía de Jarara, en el centro de la península de La Guajira.

Embarque de carbón en Puerto Bolívar, La Guajira.

Muelle frente al sector turístico de Riohacha, capital de La Guajira.

Piscinas para la recolección de sal en Manaure, La Guajira. ⇨

Población de Usiacurí al norte de Sabanalarga, Atlántico.

Bahía de Taganga con su pueblo de pescadores y al fondo Santa Marta, capital del Magdalena.

Brillo solar reflejado como arco iris en la Ciénaga Grande de Santa Marta, Magdalena.

Zona costera de Buritaca en el Parque Natural Tairona, Magdalena.

Pueblo Kogi sobre el costado sur de la Sierra Nevada de Santa Marta, Magdalena.
Población Arhuaca de Nabusímake en la Sierra Nevada de Santa Marta, Cesar.

Terrazas precolombinas Tairona de Ciudad Perdida en la Sierra Nevada de Santa Marta, Magdalena.

Laguna glacial sobre los 4.000 metros de altura en la Sierra Nevada de Santa Marta, Magdalena.
Pliegues rocosos en el costado suroccidental de la Sierra Nevada de Santa Marta, Magdalena.

Bosque primario del costado norte de la Sierra Nevada de Santa Marta, Magdalena.

Playa de Punta Barú frente a las Islas del Rosario, Bolívar.
Zona hotelera de Capurganá en el golfo de Urabá, Chocó.
◊ Picos de la Sierra Nevada de Santa Marta, la mayor altura del país, Magdalena.

Playas de El Rodadero durante la alta temporada turística de Santa Marta, Magdalena.

Laguna interior del manglar, Parque Natural Isla de Salamanca, Magdalena.
Bañistas en el cráter del volcán de lodo de Arboletes, Antioquia.

Puente Pumarejo sobre el río Magdalena con la ciudad de Barranquilla al fondo, Atlántico.

Fuerte de San Fernando de Bocachica en la Bahía de Cartagena, Bolívar.

◊ Fuerte de San Felipe de Barajas en Cartagena de Indias, Bolívar.

Atardecer en Castillogrande y El Laguito en Cartagena, Bolívar.

Plantación bananera en Apartadó, Chocó.

Plantación de coco en el Atlántico chocoano.
Manglares de la Ciénaga de Cispatá, Córdoba.

Corales y casas de recreo sobre las islas coralinas de San Bernardo, Córdoba.

Playa de San Bernardo del Viento cerca a la desembocadura del río Sinú, Córdoba.

El Islote en las islas de San Bernardo, Córdoba.

Nadadores en el arrecife de Cayo Cangrejo, Providencia.

Banco Serrana al nororiente de la isla de Providencia.

Cayo Albuquerque al sur de la isla de San Andrés.

COSTA PACIFICA

Cuando se bautizó con el nombre de "Pacífico" al océano que en 1513 "descubrió" para los europeos Vasco Núñez de Balboa, no se pensó que, a su vez, llevaría el nombre de "Pacífica" esa costa colombiana, una de las más bravas, si no la más brava de América, llena de desmesuras y de excesos ❑ La Costa Pacífica colombiana, cuya precipitación supera en muchos puntos los 10.000 milímetros anuales (es decir que, en un año, la lluvia podría llenar una caneca de diez metros de alto), es una de las zonas más lluviosas del globo y en ella posiblemente se encuentra el lugar más húmedo del planeta ❑ Hoy se sabe que la llamada "Provincia Biogeográfica del Chocó", que abarca los territorios costeros de los departamentos del Chocó, Valle, Cauca y Nariño, y parte de Córdoba, Antioquia y Risaralda, constituye uno de los ecosistemas de mayor biodiversidad –o diversidad de especies por unidad de área– de la Tierra. Según el botánico Alwin Gentry, la selva del Pacífico es la más rica del mundo en especies vegetales: en algunos puntos se han identificado hasta 265 especies diferentes de plantas en sólo un décimo de hectárea. El mismo científico afirma que posiblemente en esta costa se dé el mayor endemismo específico de todo el continente, es decir, la mayor cantidad de especies que existen solamente allí y en ninguna otra parte de la Tierra ❑ Como existen también allí el río Atrato (que desemboca en el golfo de Urabá, en el Caribe, y cuyas cabeceras están llenas de platino y oro), el más caudaloso del mundo en relación con su longitud y el segundo en caudal de Suramérica (que en algunos puntos alcanza hasta 115 metros de profundidad), y el río San Juan, el más caudaloso de los tributarios del Pacífico en este continente. Y existen los bosques con mayor proporción de palmas del mundo, los manglares más ricos de occidente, las plantas de hojas más grandes... Y en términos de subjetividad estética, las más hermosas ensenadas y bahías: Humboldt, Cupica, Bahía Solano, Utría, Málaga... ❑ Unos cuantos kilómetros hacia el oes-

Ensenada de Utría durante la marea baja, Chocó.

te de esta costa, el fondo del Océano Pacífico se hunde bajo Suramérica en una fosa de tres mil metros de profundidad, debido al fenómeno por el cual los continentes flotan a la deriva sobre el manto fundido del planeta. No es raro entonces que con alguna frecuencia el fondo del mar o la tierra se sacudan con violencia. En 1906, cerca a Tumaco, frente a los límites entre el Ecuador y Colombia, se produjo uno de los mayores terremotos registrados en la historia. Recientemente otro terremoto provocó una erupción violenta de los volcanes de lodo cercanos a Murindó ❏ En la Costa del Pacífico se pueden distinguir dos grandes sectores: hacia el Norte, entre los límites con Panamá (donde habitan los indios Kuna y Emberá-Katío) y el Cabo Corrientes, en el departamento del Chocó, un sector donde la Serranía del Baudó forma una costa rocosa y acantilada, donde las mareas alcanzan hasta tres metros de diferencia entre sus alturas mínima y máxima. Y otro sector, hacia el Sur, entre el Cabo Corrientes y la frontera con el Ecuador, pasando por el departamento del Valle (frente al cual aflora la isla oceánica de Malpelo) y el departamento del Cauca (en cuyo mar territorial están las islas de Gorgona y Gorgonilla, y las aguas de paso de las ballenas jorobadas), donde el llamado "Andén Pacífico" se va haciendo cada vez menos abrupto y más amplio, y donde aumenta la proliferación de bahías, bocas y ensenadas formadas por la desembocadura de los ríos, rotundos y cortos, que bajan de la Cordillera Occidental, en muchos casos cargados de oro, y en donde las principales vías de comunicación, además del mar y de los ríos, son los esteros: una telaraña de cursos de agua en medio de la selva y los manglares, que conectan entre sí todos los puntos de ese sector de la Costa, y cuyas corrientes y profundidades cambian con las mareas o las "pujas", cada seis horas ❏ A Quibdó, la capital del departamento del Chocó, fundada en 1690, se llega navegando río arriba por el Atrato desde el golfo de Urabá o por vía aérea. En los inicios de la aviación en Colombia –y cuando el auge de las compañías mineras– el vuelo en hidroavión o "Catalina" era obligatorio. El río Atrato constituye una especie de cordón umbilical que une la región Pacífica con el Océano Atlántico. Pequeñas embarcaciones de cabotaje recorren regularmente la ruta entre Quibdó y Cartagena ❏ La ciudad más grande de la Costa Pacífica es Buenaventura, en el departamento del Valle. No es sólo el principal puerto pesquero y comercial de Colombia sobre esta Costa, sino el puerto sobre el Pacífico que maneja mayores volúmenes de carga en toda Suramérica. Al contrario de lo que ocurre con Quibdó, está conectada con el interior del país por tren y por una carretera de la cual dependen en alto porcentaje las importaciones y exportaciones colombianas. En jerarquía y población le sigue Tumaco, en el departamento de Nariño. Luego Istmina, sobre las cabeceras del San Juan en el Chocó; Guapi, en el Cauca, y El Charco, en Nariño. En Bahía Málaga, uno de los lugares del Pacífico donde la biodiversidad de mar y tierra alcanza su máxima exuberancia, la Armada colombiana acaba de construir su principal base naval sobre el Pacífico ❏ Quinientos años antes de nuestra era, una cultura de ceramistas florecía en los manglares de la Costa. Los cronistas hablan de pueblos enteros en viviendas arborícolas y de cultura sometidas al genocidio por los conquistadores españoles ❏ Hoy en la Provincia Biogeográfica del Chocó conviven cerca de un millón de personas, el noventa por ciento de origen afrocolombiano, un cinco por ciento de mestizos, y el cinco restante de indios Kuna, Emberá-Katío, Waunana y Kwaiker, distribuidos en cerca de 60 resguardos. Los negros fueron traídos por primera vez al Pacífico por los españoles para trabajar en las minas de oro como esclavos. Otros, los "cimarrones", llegaron en busca de refugio tras rebelarse contra sus amos ❏ Tres siglos después en toda Colombia –y particularmente en esta Costa– las comunidades negras luchan por consolidarse como etnia, sobre la base de formas de desarrollo que respeten su identidad cultural y garanticen la conservación de sus ecosistemas ❏

Cauce del río Atrato en la zona del Darién, Chocó.

Serranía de Los Saltos al norte del golfo de Cupica, Chocó.
Cabeceras del río Peye en el Parque Natural Los Catíos, Chocó.

Cascada de Tilupo en el Parque Natural Los Catíos, Chocó.

Vivienda indígena frente a la cascada del río Zabaletas, Valle del Cauca.

Bosque natural de palmas en la región del Darién, Chocó.

Brazo León al norte de la ciénaga de Tumaradó, Chocó.

Playa del sector de Cabito en el Parque Natural Ensenada de Utría, Chocó.

Punta Marzo al norte de Bahía Octavia, Chocó.

Pelícanos y cormoranes sobre isla de arena en las bocas del Salahonda, Nariño.

Isla oceánica de Malpelo, la frontera más occidental del país.

Distribución de madera en Buenaventura, Valle del Cauca.

Puerto de Buenaventura sobre el Océano Pacífico, Valle del Cauca.

Mercado en la margen del río Atrato, Quibdó, Chocó.

Población y playa de Bahía Solano, Chocó.

ZONA CAFETERA

Existe un grupo humano sin el cual la actual fisonomía colombiana sería inexplicable: los paisas. Dos ejemplos bastarían para describir el espíritu detrás de eso que se ha dado en llamar "ritmo paisa": dicen que en México, en la plaza Garibaldi, no es fácil encontrar un conjunto de mariachis que no tenga por lo menos uno o dos paisas; y que en Egipto existe un paisa que alquila camellos a los turistas junto a las pirámides... ❑ La cultura paisa arranca en el departamento de Antioquia, cubre los departamentos de Caldas, Quindío y Risaralda, influye sobre el Tolima y llega hasta Sevilla y Cartago, en el norte del Valle. Hoy avanza también sobre Urabá y las Costas Pacífica y Atlántica y el archipiélago de San Andrés. Se dice que surge de una mezcla de vascos, castellanos, extremeños, andaluces y judíos venidos de España, y asentados por primera vez a orillas del río Cauca, en Santa Fe de Antioquia, población fundada en 1541 por Jorge Robledo ❑ A diferencia de lo que sucedió en otras regiones de Colombia, los españoles que llegaron a Antioquia se mezclaron poco –en el placer y en el trabajo– con los indios de la zona y con los negros esclavos: en el mestizaje paisa predominan los rasgos del blanco. Y también, al contrario que en otras regiones, durante la Colonia escaseó, en la agricultura y en la minería, la mano de obra esclava: desde sus orígenes el antioqueño le ha rendido un culto casi obsesivo, personal y directo, al trabajo de la tierra, al comercio, al arte de hacer por sí mismos la riqueza... la plata. No en vano don Juan del Corral acabó la esclavitud en Antioquia en 1814, antes de que se aboliera en el resto de Colombia ❑ En los siglos XVI y XVII la economía antioqueña estuvo ligada a las explotaciones de oro (el platino lo botaban porque no sabían para qué servía ni cómo malearlo). Zaragoza, Cáceres, Buriticá, Arma, Marmato, Remedios, fueron riquísimos pueblos mineros ❑ En 1616 se funda San Lorenzo de Aburrá, llamada después Villa de Aná y luego Villa de la Candelaria de Medellín. O Medellín, a secas ❑ El siglo XVIII es de decadencia por

Zona cafetera de Chinchiná en temporada de lluvias, Caldas.

el agotamiento de la actividad minera. En cambio con el XIX, tras la independencia y las guerras civiles de nuestra infancia republicana, aparecen los "arrieros": con largas recuas de mulas cargadas, estos paisas salen a conquistar las cordilleras. Fundan el Ferrocarril de Antioquia. El fin de siglo los coge "descuajando montaña", sembrando pastos, fundando ciudades y pueblos, abriendo caminos, haciendo fincas cafeteras. En la historia socio-económica de Colombia el fenómeno se conoce como "la colonización antioqueña". En 1849, sobre el filo de una loma, en un cruce de caminos, fundan Manizales. En 1863, Pereira. En 1889, Armenia. Las ciudades más importantes del llamado "Viejo Caldas", hoy dividido en tres departamentos: Caldas, Quindío y Risaralda, en territorio de los indios "Quimbaya", artífices del que algunos arqueólogos denominan "el más famoso tesoro de la orfebrería prehispánica" ❏ La geografía de Antioquia no da para nieves perpetuas: el cerro de Frontino (en la Cordillera Occidental), la máxima altura antioqueña, apenas pasa de los cuatro mil metros. Del Nudo de Paramillo, que llega a los 3.900, parten las serranías de Abibe, de San Jerónimo y de Ayapel, los últimos estertores de la cordillera de los Andes en la llanura del Caribe. En cambio, el "viejo Caldas" y el Tolima son territorio de nevados y volcanes: el nevado del Ruiz, a 5.400 metros de altura, el del Tolima a 5.200 (Tolima –o Dulima– quiere decir "país de nieve"), el Santa Isabel, a 4.950. Y de allí para abajo, el Quindío, el Nevado del Cisne, el Paramillo de Santa Rosa, el volcán Machín, el Cerrobravo… La zona se conoce como Parque Natural de los Nevados. En sus faldas, fertilizadas a lo largo de los siglos por esas chimeneas que traen materiales nutrientes desde las profundidades de la Tierra, se encuentra la región que produce el 50 por ciento del café colombiano. Las mismas montañas se encargan de irrigarla: en sus glaciares y páramos, en sus bosques de niebla y de palma de cera, en sus guaduales, nacen los ríos que bañan ambas vertientes de la cordillera, la Occidental, eminentemente cafetera, y la Oriental, que desciende en el departamento del Tolima hasta el ancho valle del Magdalena, sembrado de algodón y de arroz, sobre suelos abonados por periódicos deshielos y flujos de lodo. Allí, en 1985, un deshielo parcial del Nevado del Ruiz, que se vino 5.000 metros cordillera abajo por el río Lagunilla, se llevó la entonces pujante población de Armero con sus 20 mil habitantes ❏ Hace un par de décadas la zona cafetera se vio afectada por un cambio grave: los cafetales, que crecían bajo árboles frutales y de sombrío y matas de plátano, fueron sustituidos por "cultivos limpios" y monocultivos de variedades de café aparentemente más rentables, pero incapaces de proteger las aguas, la fauna, el suelo, la sanidad de los ecosistemas y, en últimas, la economía campesina ❏ Pese a que en el Tolima, el viejo Caldas y Antioquia hay ciudades fundadas en el siglo XVI, como Ibagué (la capital del Tolima), Anserma, Ambalema y Santa Fe de Antioquia, y a que hay poblaciones históricas como Mariquita, que sirvió de sede a la Expedición Botánica del sabio José Celestino Mutis a finales del siglo XVIII, y Rionegro, cerca a Medellín, donde se aprobó en 1863 la Constitución Federal que creó los Estados Unidos de Colombia, la característica general de las ciudades de la región, incluida Medellín con sus rascacielos, sus fábricas y sus cultivos industriales de flores (y sus casas de tango), es que son ciudades "jóvenes". A medida que crecen y se desarrollan y se consolidan como potencias manufactureras, comerciales y financieras, y que la madera, la guadua y la lata de la arquitectura cafetera van dando lugar a edificios de nuevos materiales, se van recreando, redefiniendo a sí mismas en términos de identidad, reconstruyendo, decantando. Todo bajo esa impronta paradójica de la cultura paisa: machista y matriarcal al mismo tiempo, materialista y sensual pero religiosa, tradicionalista pero aventurera, puritana pero ambiciosa, atrevida pero conservadora, desabrochada pero respetuosa, reverente pero implacable… ❏

Poblado colonial de Santa Fe de Antioquia, Antioquia.

Roca turística de El Peñol en las márgenes de la represa de Guatapé, Antioquia.

⇨ Represa de Guatapé al oriente de Medellín, Antioquia.

Relictos de bosque primario en la región de Marmato, Caldas.

Arroyo cubierto por bosque y guaduales en la zona cafetera de Manizales.

Medellín, capital de Antioquia. ↪

Ciudad Universitaria de Medellín, Antioquia.

Aeropuerto José María Córdova en Rionegro, Antioquia.

Campos abonado y arado para cultivos en el Tolima.

Nevados del Tolima, Santa Isabel y Ruiz con la ciudad de Ibagué, capital del Tolima.

Palmas de cera, el árbol nacional de Colombia, en el valle de Cocora, Quindío.

Bosque andino al norte del Valle de Cocora, Quindío.

Cultivo de café en Santa Rosa de Cabal, Risaralda.

Camino vecinal entre cafetales y plataneras al norte de Armenia, Quindío.

Río Cauca en la zona de Pereira, Risaralda.

ANDES DEL SUR

Tras alcanzar alturas cercanas a los siete mil metros sobre el nivel del mar en el monte Aconcagua, en los límites entre Chile y Argentina, y superiores a los seis mil metros en el Perú y el Ecuador, la Cordillera de los Andes penetra al territorio colombiano como un cordón compacto que, casi inmediatamente, en el Nudo de los Pastos, se bifurca para formar, hacia la izquierda, la Cordillera Occidental, y hacia la derecha, un ramal que más adelante, en el Macizo Colombiano, se bifurca de nuevo en dos cordilleras: la Central y la Oriental. Después, cada una de estas cadenas de montañas, que conforman la región andina colombiana, a su vez se bifurca o trifurca, como en un delta orográfico que desciende hasta "desembocar" en la llanura del Caribe y en la Baja Guajira, en cercanías del Atlántico ❏ El Nudo de los Pastos está en el departamento de Nariño, en los límites entre el Ecuador y Colombia. Es un conglomerado de volcanes (relativamente "pequeños" en comparación con los nevados australes y ecuatorianos) entre los 4.250 y los 4.764 metros de altura sobre el nivel del mar: el Chiles, el Cumbal, el Azufral y el Galeras, un volcán activo y parcialmente "urbanizado" por la ciudad de Pasto, fundada en 1536 por Lorenzo de Aldana sobre el fértil Valle de Atriz, y que ha ido ascendiendo lentamente por sus faldas hacia las vecindades del cráter ❏ Nariño es un departamento de feraces y gélidas planadas, como las sabanas de Guachucal y de Ipiales. En términos bíblicos, se podría afirmar textualmente que la leche y la miel brotan de ellas. Pero también es una región de profundos y áridos cañones, como el de Juanambú y el del Guáitara. Y de obras inverosímiles de ingeniería, como la carretera colgada de una repisa de hierro y concreto en "La Nariz del Diablo", sobre un abismo en la vía entre Pasto y Tumaco ❏ A 2.749 metros de altura se encuentra en Nariño el mayor depósito natural de agua de Colombia: el lago Guamués o La Cocha, que alcanza hasta 70 metros de profundidad por 60 kilómetros de largo ❏ La misma carretera que lle-

Amanecer en el volcán Nevado del Huila, el más conservado del país, Huila.

va a la laguna desciende hasta el valle de Sibundoy, donde habitan los indios Kamsá, Inga y Kofán; y a Mocoa, la capital del departamento del Putumayo, en la región amazónica ❑ En remotas eras geológicas el volcán Doña Juana sembró de piedras preciosas los límites entre Nariño y el Cauca ❑ El desierto avanza sobre el valle del Patía de manera peligrosa. Los fósiles cuentan que allí hubo un mar hace cuarenta millones de años ❑ Paradójicamente, no muy lejos, cordillera arriba, se encuentra "el ojo de agua de Colombia": el Macizo Colombiano, habitado por campesinos mestizos e indios de diversas culturas. Allí, por encima de los tres mil metros de altura, nacen los ríos Cauca, Magdalena, Patía, Caquetá, Guachicono, Putumayo. Sólo unas 25 de las esquivas lagunas del Macizo han sido bautizadas. Es el territorio de los páramos, de los frailejones de hojas abrigadas, de los colchones de musgos suculentos o *Sphagnales* ❑ El río Cauca desciende desde el cerro del Cubilete, a 3.280 metros de altura, hasta unos mil metros sobre el nivel del mar, en donde forma un valle de 15 a 20 kilómetros de ancho por unos 250 kilómetros de largo, en medio de las cordilleras Central y Occidental: el valle geográfico del Cauca, en tierras de los dos departamentos que llevan su nombre (Cauca y Valle del Cauca) ❑ En un trecho encañonado y relativamente corto, el río Magdalena desciende desde los 3.350 metros de altura de la laguna de La Magdalena, en donde nace, hasta los 400 metros de altura en la represa de Betania, que lo ataja antes de que pase por Neiva, la capital del Huila, departamento de suelos y subsuelos propicios para el arroz, las frutas y el petróleo. Allí comienza el valle que separa la Cordillera Central de la Oriental: el valle del Magdalena ❑ El río Patía desemboca en el Pacífico tras cortar de un tajo (muy cerca del Nudo de los Pastos) la Cordillera Occidental en la Hoz de Minamá. El Caquetá corre hacia el Sur, y desemboca en el Amazonas, en territorio brasilero, con el nombre de Japurá ❑ Al norte del Macizo, en la Cordillera Central, se eleva una cadena de volcanes: el Sotará, el Puracé, la sierra de los Coconucos y, donde colindan el Cauca, el Tolima y el Huila, el volcán nevado del Huila (5.750 metros), la mayor altura de los Andes colombianos ❑ Cuando los españoles llegaron a lo que hoy son el Huila y el Cauca, encontraron a los Pijao, los Timaná, los Yalcones, los Páez y los Guanacas. Tribus guerreras, algunos de cuyos descendientes todavía ven en los blancos y los mestizos actuales a los conquistadores de hace 400 años. En el parque arqueológico de San Agustín (en el Huila), el centro más importante de la estatuaria precolombina de esta parte de Suramérica, se han hecho dataciones que van desde el año 555 a.C., hasta el año 1180 de nuestra era. En Tierradentro (Cauca) se han fechado hipogeos o cámaras funerarias subterráneas talladas en la roca volcánica, que van del siglo séptimo al noveno. Cuando los europeos llegaron, sus constructores ya no estaban ❑ Existen en la región, muy cerca una de otra, dos ciudades contrastantes: Popayán (la capital del Cauca, en el valle de Pubenza y Cali, la capital del Valle, ambas fundadas por Sebastián de Belalcázar. En alguna época no muy remota de la historia, desde Popayán se gobernó media Colombia. Hoy quedan las grandes casonas, las iglesias, los enormes claustros que han sido sucesivamente conventos, cuarteles, universidades... ❑ Cali (el más importante centro económico de la zona, con millón y medio de habitantes) es una ciudad costera, que por algún error de la geografía colombiana tiene el mar a dos horas de distancia. Junto a la absolutamente plana llanura en que está Cali, sembrada de caña de azúcar y otros cultivos industriales en varios kilómetros a la redonda, se levantan los Farallones, con casi 4.300 metros de altura. El Valle es un departamento de ciudades: Palmira, Buga (cerca de donde existió la cultura Calima), Tuluá, Buenaventura (en la Costa Pacífica) y Cartago (en la zona de transición con el viejo Caldas) ❑ En el páramo de Las Hermosas nacen las aguas que refrescan la región limítrofe entre el Tolima y el Valle ❑

Cultivos del valle del Magdalena en las márgenes de la represa de Betania, Huila.

Parque recreacional de La Caña en Cali, Valle del Cauca.

◊ Ciudad de Santiago de Cali, capital del Valle del Cauca.

Zona industrial de Yumbo en la margen del río Cauca, Valle del Cauca.

Plantaciones en Palmira, Valle del Cauca.

Cultivo de sorgo en Buga, Valle del Cauca.

Fincas de recreo sobre el Lago Calima, Valle del Cauca.

Minifundios en la región de Quichayá al norte de Silvia, Cauca.

El río Magdalena en la parte alta del valle de su mismo nombre, Huila.

Puente de El Humilladero en Popayán, capital del departamento del Cauca.
Panorámica del Parque de Caldas en el centro de Popayán, Cauca.

Ciudad de Neiva, capital del departamento del Huila, con el río Magdalena al fondo.

Alto de los Ídolos en el Parque Arqueológico de San Agustín, Huila.
Típico medio de transporte rural conocido como "chiva" en Tierradentro, Cauca.

106 Una de las innumerables lagunas sin nombre en el Páramo de las Papas, Huila.

Rebaño de cabras en el desierto de La Tatacoa, Huila.

108

Dunas laterizadas en el desierto de La Tatacoa, Huila.

Cráter del volcán Puracé al suroriente de Popayán, Cauca.

Cráter del volcán Cumbal cerca a la frontera con Ecuador, Nariño.

Cráteres en la Serranía de Los Coconucos, Cauca.
Cráter del volcán Galeras al occidente de Pasto, capital de Nariño.

Laguna verde en el Volcán de Azufral al occidente de Túquerres, Nariño.
Volcán de Sotará en la frontera entre Cauca y Huila.

Atardecer sobre la cumbre del Nevado del Huila.

Estalactitas azufradas en el costado norte del Nevado del Huila.

ALTIPLANO Y SANTANDERES

En un planeta donde el 60 por ciento de los seres humanos viven a un máximo de cien kilómetros de distancia de las orillas del océano, el 75 por ciento de los colombianos habitan en las medias y altas montañas ❏ No en vano Santafé de Bogotá, su capital (rebautizada en 1991 con el nombre que le puso su fundador Gonzalo Jiménez de Quesada, y que Bolívar cambió en un acto de soberanía republicana), es la ciudad más grande del mundo por encima de los 2.500 metros de altura ❏ Para la época de su fundación, en 1538, ya existía allí, dispersa en la Sabana (pues no había nada parecido al actual concepto de ciudades), una población que los historiadores calculan entre los 850 mil y los dos millones de "muiscas", los indios de lengua chibcha nativos del altiplano que cubre parte de los actuales departamentos de Boyacá y Cundinamarca. Dicen que el mismo Jiménez de Quesada calculó en varios millones su población total ❏ Bogotá es hoy una ciudad con más de seis millones de habitantes, centro indiscutible del acontecer nacional, que ocupa para fines urbanos cerca de 35 mil hectáreas de las mejores tierras americanas. Sólo para cultivo de flores, existen en la Sabana de Bogotá unas dos mil hectáreas de suelo bajo invernaderos de plástico ❏ En una época la Sabana fue un lago, y cuenta la leyenda que Bochica, un hombre mitológico de barbas y cabellos largos, rompió la montaña para que desaguara, allí donde, a partir de entonces, se formó el Salto del Tequendama: una cascada de más de 150 metros de altura por donde se desploma abruptamente el río Bogotá. Este río ostenta el dudoso honor de ser uno de los más contaminados del mundo en relación con sus volúmenes de agua. De esta zona son los restos del "Hombre del Tequendama", con 12.500 años ❏ Al contrario de las cordilleras Central y Occidental, la Oriental, sobre la cual se extiende como una mesa perfecta la Sabana, no es de origen volcánico, aunque muchos de sus suelos son formados por cenizas de los volcanes de la cordillera del frente: la Central. Se formó por ple-

Población de Los Santos en la Mesa de los Santos, Santander.

gamiento de los sedimentos marinos y continentales debido a la presión del Escudo de las Guayanas, como las arrugas que se levantan cuando se arrastra sobre una alfombra un mueble pesado ❑ Hacia el Sur, la Sabana colinda con el páramo de Sumapaz, el ejemplo más extenso del mundo de este ecosistema, casi exclusivo de las altas montañas colombianas ❑ El altiplano cundiboyacense está tachonado de lagunas sagradas: Iguaque (de donde, según la leyenda, emergió Bachué, la madre de los muiscas), Suesca, Ubaque, Cucunubá, Fúquene, Tota y, en términos míticos, la más importante de todas, Guatavita, una laguna redonda y pequeña (de no más de 400 metros de diámetro y 10 o 12 de profundidad) en donde los baños ceremoniales del Zipa (el cacique de Bacatá) en polvo de oro, dieron origen a la leyenda de El Dorado. Hoy las lagunas se intercalan con enormes embalses artificiales, también sagrados para el desarrollo industrial ❑ La toponimia de la zona está dominada todavía por las andanzas del Zipa: Tocancipá, Gachancipá, Zipacón, Zipaquirá, donde está la famosa catedral subterránea, en una mina de sal ❑ Tunja, la capital de Boyacá, fundada en 1539, mantiene algo de su fisonomía colonial. Mejor conservada está Villa de Leiva, que fuera durante la Colonia una ciudad de recreo virreinal, hoy rodeada por un desierto lleno de fósiles que hablan de su antigua condición de mar. En sus cercanías, en Saquenzipa, existen vestigios de un observatorio ceremonial que puede haber cumplido entre los muiscas las funciones de Stonehenge entre los primitivos habitantes de las islas británicas ❑ Otro capítulo de la historia que cruza esta parte de Colombia es el de la campaña libertadora que emprendió Simón Bolívar en 1819 y que culminó con la derrota total de los españoles en las batallas del Pantano de Vargas y el Puente de Boyacá ❑ No lejos está Samacá, donde existió una de las primeras fábricas colombianas de textiles a la manera de la revolución industrial. La atmósfera en Samacá huele a viento frío, a eucaliptus, a trigales, a hornos para coque, a carbón mineral ❑ Cada nombre boyacense despierta en los colombianos una evocación particular. Paz del Río: acerías. Muzo: mariposas azules y esmeraldas. Ráquira: cerámicas. Chiquinquirá: religiosidad popular. En esta última región se daban cita en la Colonia para intercambiar azúcar y dulces de Santander por sal de Zipaquirá ❑ Al entrar a Santander, la cosa cambia. El paisaje se va volviendo duro, agreste. El río Chicamocha horada el suelo y el subsuelo y saca a la luz la anatomía de las montañas. Entre las breñas santandereanas está el Socorro, la cuna de la revolución comunera del siglo XVIII, la primera rebelión americana contra la corona española. Barichara, un pueblo colonial de piedra, de cal, de tejas de barro. Y la meseta de Bucaramanga, capital de Santander: un triunfo minucioso de la terquedad y del ingenio humano contra la erosión implacable. Entre los dos Santanderes se encuentra la provincia de García Rovira. Una carretera que conduce a Cúcuta, en la frontera con Venezuela, cruza el páramo del Almorzadero a cuatro mil metros de altura ❑ La otra cara de Santander y Boyacá (y de Caldas, Cundinamarca, Antioquia, Bolívar y Cesar) es el Magdalena Medio, unos 400 kilómetros del valle del río Magdalena entre La Dorada y Gamarra, en la entrada a la llanura del Atlántico, a una altura que no pasa de cien metros sobre el nivel del mar. Hasta la década de los sesenta el Magdalena Medio estuvo todo cubierto de selvas apretadas, que hoy han sido sustituidas en gran parte por llanuras ganaderas y cultivos de palma africana. Ya para entonces habían desaparecido los caimanes, pero las babillas poblaban las ciénagas en los alrededores de Barrancabermeja. El Magdalena Medio es zona de oleoductos y pozos petroleros, y de pueblos cuya sola mención mete miedo: "El Peligro", "La Viuda", "Cimitarra"... Del otro lado, mirando hacia los Llanos Orientales y cerca de donde sobreviven los indios Tunebo, se yergue entre lagunas, glaciares y picos de hasta 5.500 metros, la Sierra de El Cocuy, Chita o Güicán, las únicas alturas eternamente nevadas de la Cordillera Oriental ❑

Laguna de Suesca, Cundinamarca.

Represa del Sisga, Cundinamarca.

Embalse del Neusa, Cundinamarca.

Rocas de Suesca y cultivos de flores sobre el río Bogotá, Cundinamarca.

120

Centro comercial de Chía, Cundinamarca.
Represa de Tominé entre Sesquilé y Guatavita, Cundinamarca.

Parque recreacional Jaime Duque en Briceño, Cundinamarca.

123

Zona histórica del Cementerio Central de Santafé de Bogotá, capital de Colombia.

◊ Santuario sobre el cerro de Monserrate con el centro de Santafé de Bogotá D.C., al fondo.

Plaza de toros de Santamaría y Torres del Parque en el Centro Internacional de Santafé de Bogotá D.C.

Colegio Gimnasio Moderno, Bogotá.

Bodegas para la distribución de mercado, Corabastos, Santafé de Bogotá D.C.

El sector del Country Club al norte de Santafé de Bogotá D.C.

Criadero de toros de lidia en Sesquilé, Cundinamarca
Eucaliptos en hacienda ganadera de Cundinamarca.

Río Bogotá en el Salto de Tequendama, Cundinamarca.

Laguna glacial en el Páramo de Sumapaz, Cundinamarca.

Laguna de Guatavita, Cundinamarca.

Lagunas y Páramo de Siecha, Cundinamarca.

Antigua explotación carbonífera en Suesca, Cundinamarca.

136 Cultivos de cebolla en la Laguna de Tota, Boyacá.

Explotación de esmeraldas en las minas de Chivor, Boyacá.

Plaza de mercado en Garagoa, Boyacá.

Población colonial de Villa de Leiva, Boyacá.

Tierras para el cultivo de papa en la región de Sogamoso, Boyacá.

El Desierto de La Candelaria en Villa de Leiva, Boyacá.

Población colonial de Girón, Santander.

Población colonial de Barichara, Santander.

Antigua iglesia colonial de Barichara, Santander.

148

Filo de la Cuchilla de Peñablanca, Boyacá.

Amanecer en la Serranía de Peña Negra al sur de Jericó, Boyacá.

Zona rural de Soatá en las márgenes del río Chicamocha, Boyacá.

Formación rocosa en el Parque Natural Los Estoraques, Santander del Norte.
Cañón del río Chicamocha, Santander.

Puente sobre el río Chicamocha, Santander.

Rastros del deslizamiento glaciar en el costado sur de la Sierra Nevada del Cocuy, Boyacá.

Río Corralitos cerca a Güicán en la Sierra Nevada del Cocuy, Boyacá.

Cumbres del Ritacuba en el Parque Natural El Cocuy, Boyacá.

A pesar de que estas regiones abarcan más de la mitad del territorio de Colombia, menos del cinco por ciento de los colombianos viven en las cuencas del Orinoco y el Amazonas. Afortunadamente. Porque aunque la presión sobre los Andes ha sido despiadada, la baja densidad de población ha permitido que en la Orinoquia y la Amazonia sobrevivan, casi intactos en muchas partes, ecosistemas frágiles dentro de las selvas y los Llanos, y cerca de 80 grupos étnicos diferentes, que en número representan apenas el diez por ciento de los indígenas colombianos. Desde grupos numerosos como los Tukano del Vaupés y los Huitoto del Igará-Paraná, hasta comunidades aisladas, como los Bora del Amazonas o los seminómadas Sáliva y Cuiva del Casanare, cuyos miembros no pasan de unos pocos centenares. Desde tribus cuya identidad cultural está casi desintegrada como consecuencia de su contacto de décadas con los colonos blancos, hasta los Makú del Vaupés, recolectores de insectos, semillas y bayas ❏ Mirando el mapa de Colombia, se podría pensar que la Amazonia y la Orinoquia son regiones uniformes y monótonas. En realidad son una "colcha de retazos", donde cada interacción particular entre los suelos, la flora, la fauna, los ríos y los seres humanos, genera condiciones especiales ❏ Muchas de las técnicas y pautas de adaptación ambiental de las culturas indígenas andinas fueron aprendidas de las tribus amazónicas; muchas especies vegetales comestibles o de uso ritual (como la piña, la yuca, el maní y el tabaco, el yajé, el yopo y la coca) tuvieron su origen y fueron domesticadas en las selvas húmedas tropicales, y en alguna forma se extendieron hacia las cordilleras en tiempos prehispánicos ❏ La Orinoquia colombiana es un territorio de más de 250 mil kilómetros cuadrados, comprendido entre la Cordillera Oriental (un plegamiento del escudo guayanés que presiona sobre los Andes), los llanos de Venezuela, y los ríos Inírida y Guaviare, al sur de los cuales comienza la Amazonia. En la Orinoquia tienen su territorio los

Bosque de galería en la sabana del Vichada.

actuales departamentos de Arauca, Casanare, Meta, Vichada y parte del Guaviare. (Mientras en la región andina abundan los departamentos con nombres de próceres, todos en el Amazonas y los Llanos se llaman por sus ríos principales) ❑ La ecología de los llamados "Llanos Orientales", está conformada por planicies cubiertas de pastos, "morichales" o colonias de palmas; sabanas que permanecen inundadas una gran parte del año; "bosques de galería" en las orillas de los cursos de agua; "matas de monte" o manchas de selva en las sabanas, ecosistemas con ciclos propios y fauna bien diferenciada en su morfología y en sus hábitos. Y haciendas ganaderas infinitas, que desde la Colonia surten de carne a los Andes ❑ También, desde hace algunos años, las explotaciones petroleras transforman la economía y la cotidianidad de los Llanos ❑ Las primeras fundaciones españolas en los Llanos Orientales fueron San Martín, en 1540, San Juan de Arama, en 1556 y Chámeza, fundada y refundada varias veces entre 1566 y 1600. A finales del siglo XIX, Orocué, a orillas del río Meta (afluente del Orinoco), fue un importante puerto de comercio entre Colombia y Europa, vía ciudad Bolívar en Venezuela. Villavicencio, la principal ciudad de los Llanos colombianos, fue fundada en 1842 por ganaderos y comerciantes. Otras ciudades capitales del Amazonas y el Llano, como Mitú y Puerto Carreño, nacieron en este siglo, entre los veinte y treinta ❑ La región amazónica comprende cerca de 400 mil kilómetros cuadrados (entre los ríos Inírida y Guaviare por el Norte, Amazonas y Putumayo por el Sur) y cerca de medio millón de habitantes, el 80 por ciento de los cuales son inmigrantes y colonos. Políticamente está dividida entre los departamentos de Guaviare, Guainía, Vaupés, Caquetá, Amazonas y Putumayo ❑ Cada porción de la Amazonia es un universo completo, irrepetible, exuberante y frágil. En el Amazonas hay selvas que crecen sobre terrazas no inundables; los nativos las llaman "restingas". "Igapó", son las orillas que, cuando crecen los ríos, se llenan de aguas oscuras, transparentes, profundas, ricas en taninos vegetales. Y las "tahuampas" o "várzeas", grandes extensiones de selva fertilizadas por ríos de aguas "blancas", cargadas de sedimentos que bajan de los Andes. En el Amazonas la biodiversidad no se limita a las culturas, a la flora y a la fauna: también se extiende a las aguas. La economía de la naturaleza en la cuenca del Amazonas depende fundamentalmente de la vida que se gesta en las várzeas. El maestro Mario Mejía califica la "agricultura de várzea" (el aprovechamiento de terrenos fertilizados por los limos que dejan las periódicas crecientes de los ríos) y el "huerto habitacional", "conuco" o "chagra" ("el pedazo de tierra que el indígena pide prestado a la naturaleza por dos o tres cosechas"), como las únicas formas de agricultura de larga duración posibles en el trópico húmedo suramericano. Son prácticas milenarias de convivencia mutuamente respetuosa entre las comunidades del Amazonas y ecosistemas de suelos pobres y condiciones que, en términos "occidentales", parecerían totalmente inhóspitas y malsanas ❑ Así como en medio de los Llanos hay manchas de selva, en medio de la selva hay manchas de sabana. Donde el sustrato de roca está en la superficie, o los suelos son de arena y greda, la vegetación es raquítica y escasa ❑ Los "tepuyes" son, en muchos casos, como el de Chiribiquete con 1.500 metros de altura, enormes montañas de roca que afloran sorpresivamente en medio de la selva ❑ La reserva natural de la Sierra de La Macarena, en el departamento del Meta, posee más de un millón de hectáreas. En ella confluyen las características de la Amazonia, la Orinoquia y los Andes, dando lugar a fenómenos únicos en el mundo en términos biogeográficos. En sus 120 kilómetros de longitud por 30 de ancho, y en sus valles, mesetas y picos (que ascienden hasta los 2.500 metros de altura), contiene un complejo sistema de ríos y el 27 por ciento de la avifauna colombiana ❑ Leticia, fundada en 1867 en la esquina del "Trapecio Amazónico" –sobre el río Amazonas– es la ciudad más austral de Colombia ❑

La Garganta del Diablo en el cañón de Araracuara, Caquetá.

Tanques de almacenamiento en una explotación petrolera, Casanare.
Campamento de sísmica durante la exploración petrolera, Casanare.

Río Cravo Sur con Yopal, capital de Casanare, al fondo.

Bosque de galería después de la quema, Casanare.
Arbol de Chicalá florecido en los llanos del Meta.

Cuchilla del Zorro en la frontera de Casanare con Boyacá.

Pista de coleo en La Maporita, llanos del Casanare.
Bañistas en los playones del río Meta, Meta.

Finca ganadera en las márgenes del río Pauto, Casanare.

Río Casanare descendiendo de la Cordillera Oriental, Casanare.

Amanecer sobre el río Tocaría, Casanare.

Garcero en pantano de los llanos del Arauca.

Manada de chigüiros en un caño afluente del río Meta, Meta.

Caballos de vaquería en las sabanas del Arauca.

Playones del río Vichada durante el verano, Vichada. ↪

Cabeceras del río Caquetá en el piedemonte andino, Caquetá.

Población de La Pedrera sobre el río Caquetá, cerca a la frontera con Brasil, Amazonas.
Poblado indígena de El Remanso sobre el río Inírida, Guainía.

Parque Natural Sierra de La Macarena, Meta.

Serranía de Naquén, tepuy en el sur del Guainía.

Parque Natural Chiribiquete sobre el río Apaporis, Guaviare.

Parque Nacional Amacayacú sobre el río Amazonas, Amazonas.

Meandros del río Querarí, Vaupés.
Raudal de Maipures sobre el río Orinoco en la frontera con Venezuela, Vichada.

Islas de arena sobre el cauce del río Orinoco durante el verano, Vichada.

Tarde de verano en las playas del río Vichada, Vichada.

INFORMACION FOTOGRAFICA

COSTA ATLANTICA

Carátula, 22/23. Para los colombianos el nombre de Manaure –al igual que el de Galerazamba y Bahía Honda– siempre ha sabido a sal de mar. Hasta finales del siglo pasado la explotación de sal constituyó motivo de disputa entre los estados de la Costa Atlántica, que reclamaban las salinas como propias, y el Gobierno Central, que en 1885 logró monopolizarlas como propiedad de la Nación. Cuentan los historiadores que a finales del siglo pasado la explotación de sal (tanto de minas como de mar) llegó a constituir, después de las aduanas, la principal fuente de ingresos del Gobierno Central. Por el cronista Juan de Castellanos sabemos que desde tiempos remotos los indígenas de La Guajira intercambiaban perlas y sal de mar con las tribus de la Sierra Nevada ❑

2/3, 15, 30. La Sierra Nevada de Santa Marta ostenta el doble registro de ser la montaña más alta del planeta al pie de un litoral continental y la cadena montañosa de mayor altura en relación con el área de su base. Los picos Bolívar y Colón (de 5.775 metros sobre el nivel del mar) son las mayores alturas colombianas. A menos de cuarenta kilómetros de distancia en línea recta de estos picos, están las aguas del Atlántico ❑

8, 27. Las quince mil hectáreas del Tairona, declaradas Parque Nacional desde 1964, se extienden entre los cero y los 900 metros de altura, aunque bajo las aguas del mar existen importantes formaciones coralinas –con más de cincuenta especies– y praderas de fanerógamas, que constituyen eslabones fundamentales en la cadena de la vida en el parque. Allí se encuentran cerca de 300 especies distintas de aves, entre las cuales está el cóndor, que desciende desde las cimas de la vecina Sierra Nevada de Santa Marta, más de cien especies de mamíferos y varias de tortugas, vestigios arqueológicos de poblamientos y tesoros prehispánicos y múltiples ensenadas, en las cuales arranca su ascenso la Sierra Nevada ❑

12. La península de La Guajira se encuentra habitada por indios Wayuú, de la familia Arawac, antes pescadores de perlas, y hoy pastores de cabras y tejedores de mantas, dedicados también a la extracción de sal de mar. Pese a que las minas a cielo abierto de carbón de El Cerrejón (las más grandes del mundo) y la producción de gas natural, han cambiado la fisonomía económica y cultural de La Guajira, y han absorbido a un porcentaje significativo de la población indígena, los Wayuú se empeñan en proteger al máximo su identidad, íntimamente ligada a las características xerofíticas (de mínima humedad) de la vida en la región, y a las llanuras eólicas ❑

16/17, 26. La comunidad de Nueva Venecia nació en 1847 como consecuencia del traslado de pescadores en busca de mejores condiciones de salud y de pesca. Junto con otras dos poblaciones palafíticas, Buenavista y Trojas de Cataca, Nueva Venecia o El Morro constituye una de las tres principales concentraciones humanas de la Ciénaga Grande. Las alteraciones ecológicas, resultado de la construcción de la carretera troncal del Caribe, que cortó los intercambios entre aguas dulces y saladas y mató los bosques de manglares, afectaron también –y de manera grave– las posibilidades de subsistencia de los pescadores de la zona ❑

18. El primer punto de la actual geografía colombiana divisado y nominado por los conquistadores y cartógrafos europeos fue el Cabo de la Vela. Lo bautizaron así Alonso de Ojeda, Américo Vespucio y Juan de la Cosa en el año de 1499. Venían de explorar lo que hoy son las costas de Venezuela. Seguramente ya en ese entonces el suelo desértico arenoso se hallaba

enervado por formaciones que evocan las cuencas de los ríos y las formas de las raíces, las venas y los rayos ❏

19. No existe unanimidad entre los geólogos sobre la naturaleza de la Sierra Nevada de Santa Marta y de las pequeñas serranías que arrugan la península de La Guajira: Jarara, Macuira, Simarua, Cocinas y Parash. Mientras unos afirman que se trata de los últimos afloramientos de los Andes, otros aseguran que son formaciones orogénicas aisladas. Para los indios Wayuú no importa tanto la geología: en esas serranías de La Guajira, cuyas máximas alturas no pasan de 800 metros sobre el nivel del mar, existen lugares sagrados, donde la tierra "se queda con el alma" del que penetre en ellos sin la reverencia adecuada ❏

20. A finales de la década de los setenta comenzó en La Guajira una de las explotaciones de carbón a cielo abierto más grandes y modernas del mundo: las minas de El Cerrejón. Por Puerto Bolívar, sobre la bahía de Portete, un complejo marítimo capaz de recibir barcos de hasta 150.000 toneladas, se pueden exportar hasta 15 millones de toneladas anuales de mineral ❏

21. Riohacha. En los mapas del pirata inglés Francis Drake aparece como "Río de la Hacha". La ciudad, situada sobre la desembocadura del río Ranchería y capital del actual departamento de La Guajira, hoy posee más de 120.000 habitantes ❏

24. En el litoral Caribe se suceden una tras otra las ensenadas, las bahías, las más caprichosas y diversas formaciones surgidas del contacto de siglos entre la tierra y el mar. En los alrededores de la ciudad de Santa Marta, hoy la más antigua ciudad de América del Sur, fundada en 1525 sobre la bahía del mismo nombre por el conquistador español Rodrigo de Bastidas, se encuentran también las bahías de Taganga, de Concha, de Gairaca, de Neguange, de Cinto, de Guachapita, territorio y mar territorial de comunidades dedicadas a la pesca artesanal ❏

25. Usiacurí, uno de los tantos pequeños centros artesanales de la región Caribe colombiana, se da el lujo de tener un museo consagrado a la memoria del poeta Julio Flórez, una de las glorias de nuestra literatura romántica, autor de múltiples poemas, presentes en todo cancionero popular que se respete. Es un buen ejemplo representativo de lo que son multitud de pueblos del litoral del Caribe ❏

28a, 29. Los Tairona, nombre genérico con que se denomina a los antepasados de los actuales pobladores de la Sierra Nevada, alcanzaron antes de la conquista española niveles todavía no superados de convivencia y armonía con la naturaleza. La llamada "Ciudad Perdida" o "Buritaca 200", descubierta por los científicos occidentales en la década de los setenta, y que puede haber llegado a los tres mil habitantes, es una muestra de las ciudades precolombinas de piedra, en donde terrazas, caminos y muros cumplían claras funciones de regulación de las aguas lluvias y de protección de los suelos en pendientes pronunciadas. Un ejemplo milenario de lo que hoy se conoce como "desarrollo sostenible" ❏

28b. Nabusímake, una población de cincuenta casas (llamada San Sebastián de Rábago por los misioneros capuchinos que permanecieron allí hasta 1970), es la capital de los indios Arhuaco o "Vintijua", actuales pobladores, junto con los Kogi y los Kankuama, de la Sierra Nevada de Santa Marta ❏

31. *La Sierra Nevada es una réplica del cosmos; cada cerro individual lo es, lo mismo cada templo, cada casa, hasta el objeto más pequeño, o sea un panal de abejas o un calabacito para guardar la cal. Nosotros podemos ver sólo la mitad, el cerro, el templo, la casa, pero los que saben, los que ven más allá del mundo, conocen que cada montaña, cada casa, cada objeto, tiene su contraparte, su imagen exacta pero invertida, debajo de la imagen percibida...*
Gerardo Reichel-Dolmatoff (1947) ❏

32/33. La situación particular de la Sierra Nevada de Santa Marta en el llamado Neotrópico, le permite reproducir, verticalmente, desde la orilla del mar hasta los enormes glaciares, los distintos ecosistemas que caracterizan el planeta Tierra a medida que la latitud cambia desde el Ecuador hacia los polos. En la base de la Sierra Nevada se encuentra la selva húmeda de piso cálido y en la cima el llamado piso nival ("Citurna": como la llamaban los Tairona: la región de las nieves perpetuas) pasando por muchos ecosistemas o biomas intermedios ❏

34a. La isla "continental" de Barú separada de tierra firme por el Canal del Dique, es en realidad una península que se extiende al suroccidente de la bahía de Cartagena y avanza hasta cercanías de las Islas del Rosario, cerrando por el Norte la bahía de Barbacoas ❏

34b. La vegetación de Capurganá, en las estribaciones de la serranía del Darién que descienden hasta el golfo de Urabá, es una avanzada de la naturaleza del Pacífico sobre la costa Caribe ❏

35. Sobre la que alguna vez se denominó "la bahía más hermosa de América", al pie de Santa Marta, se encuentran las playas de El Rodadero, hoy un balneario popular, enmarcado por edificios repletos de turistas ansiosos de paisaje y de mar. El Rodadero debe su nombre a una enorme formación natural de arena suave que la gente utiliza como tobogán ❏

36. En algún momento, hace varios millones de años, el río Magdalena desembocaba en lo que hoy es el Golfo de Maracaibo. Cuando afloró la Serranía de Perijá, en los límites entre La Guajira y Venezuela, el río comenzó a verter sus aguas en la llamada Depresión Momposina, un "delta interior" que todavía permanece inundado gran parte del año. Después desembocó donde ahora queda la Ciénaga Grande de Santa Marta. Hoy desemboca en Bocas de Ceniza, junto a Barranquilla, el principal puerto marítimo y fluvial de Colombia y el más importante centro industrial y comercial de la región del Caribe, fundada en el siglo XVIII por campesinos y pescadores. La carretera troncal del Caribe cruza el río Magdalena, junto a Barranquilla, por el puente Pumarejo, el más largo de Colombia ❏

37a. La Isla de Salamanca es una "flecha de tierra" que separa el Océano Atlántico de la Ciénaga Grande de Santa Marta, sobre lo que en alguna época fuera el estuario del río Magdalena. La abundancia de aves, cerca de 200 especies, algunas de ellas migratorias, motivó en 1964 la declaratoria de las 21.000 hectáreas de la "isla" como Parque Nacional. La presión implacable a que han sido sometidos los manglares y el taponamiento de los canales naturales por donde la Ciénaga y el mar intercambiaban aguas dulces y saladas, han alterado gravemente la ecología del lugar. Sin embargo, todavía quedan en la "isla" distintas especies de mangle en casi una tercera parte de su territorio: mangle rojo, mangle bobo y mangle salado. Algunos árboles alcanzan hasta 25 metros de altura ❏

37b. En el Caribe colombiano existen cientos de volcanes de lodo que se forman cuando grandes "burbujas" de hidrocarburos y gases quedan atrapadas bajo capas de barro y agua. En octubre de 1992 un terremoto con epicentro en Murindó (Antioquia) provocó la erupción violenta de varios de estos volcanes en la región: de uno solo de ellos, en cinco minutos, emana-

ron 225 metros cúbicos de lodo. Normalmente la gente los utiliza para tomar baños medicinales ❏

38/39. Cartagena de Indias, incluida en la lista de bienes culturales considerados "Patrimonio de la Humanidad", comenzó a amurallarse en 1602 para protegerse del afán de saqueo de piratas y bucaneros ingleses y franceses, cuyos ataques a la ciudad comenzaron desde 1543. La construcción del castillo de San Felipe de Barajas, el hito más importante de la arquitectura militar colonial de esta parte de América, se inició en 1630 ❏

40. La boca de la bahía de Cartagena estaba protegida por las fortalezas de San José y San Fernando, desde las cuales era posible detener a fuego cruzado las embarcaciones que pretendían irrumpir en la bahía. El último asedio que tuvieron que enfrentar los españoles fue el del Almirante inglés Eduardo Vernon en 1741. Después, en 1815, tras la Declaración de Independencia de Cartagena en 1811, "el pacificador" español Pablo Morillo sitió la ciudad durante 108 días. De allí derivó su nombre de "Ciudad Heroica" ❏

41. No lejos de la ciudad amurallada, sobre un angosto brazo de tierra (la península de Bocagrande), se levanta cada vez más atrevida la nueva Cartagena: la de los rascacielos dispuestos todo el año a recibir turistas procedentes de todos los confines del planeta ❏

42. En los últimos treinta años las selvas tropicales que circundaban al golfo de Urabá fueron sometidas a una deforestación para dedicar los suelos al cultivo del banano. Los nombres de Dabeiba, Mutatá, Chigorodó, Carepa, Apartadó, Currulao y Turbo, entre otros, son para los colombianos sinónimo de la rica y conflictiva región bananera antioqueña ❏

43a. Las palmas de coco (junto con el plátano y el pescado) le proveen al habitante del Caribe los principales medios de subsistencia cotidiana. Del coco —como de la vaca en otras comunidades— se aprovecha todo: el "agua", la "leche" y la "carne", que se utilizan solas o en múltiples y caprichosas especialidades culinarias (con arroz, con mariscos, con pescado...). Las cáscaras se usan como combustible. El "escurrido" que sobra del coco rallado, sirve como alimento de cerdos y aves. En otra época se usaba el aceite de coco para alumbrado. Las hojas de las palmas (y parte de la corteza) sirven para artesanías y para techar los ranchos ❏

43b. El río Sinú desemboca en la bahía de Cispatá, sobre el costado occidental del golfo de Morrosquillo, pero antes inunda los terrenos aledaños a sus últimos cien kilómetros de recorrido, cubiertos de manglares, bosques de galería y arrozales. Es la región de Momil, famosa por sus vestigios arqueológicos, y también de la ciudad de Lorica (sobre un abrupto cruce del río), apodada por algunos "Lorica Saudita", debido a la enorme influencia de las familias del Oriente Medio asentadas en el Caribe colombiano ❏

44. Entre la Boca de Tinajones (una "desembocadura" artificial del río Sinú abierta en 1938) y la Punta de La Rada, se extienden, rectas y largas, las playas del Viento. El pueblo de San Bernardo del Viento queda tierra adentro, sobre una especie de isla interior, rodeada de arrozales y brazos del Sinú por todas partes ❏

45, 46. El archipiélago de San Bernardo aflora frente a Tolú, en el golfo de Morrosquillo. Son diez islas coralinas (al igual que las Islas del Rosario frente a Cartagena) cubiertas originalmente por manglares y otras formas de vegetación, adaptadas a las aguas saladas. En algunas de ellas comienzan a edificarse costosas fincas de recreo. En el Islote del Poblado, en las Islas de San Bernardo, se agrupa la mayor parte de los pescadores que constituyen la población nativa del archipiélago ❏

47. La isla de Providencia, de origen volcánico (al contrario de San Andrés, que está hecha de coral), se pobló desde la primera mitad del siglo XVII por puritanos y comerciantes ingleses seguidores de Cromwell y opuestos a Carlos I. La máxima altura de la isla apenas alcanza los 360 metros sobre el nivel del mar. El archipiélago, principal territorio insular de Colombia en el Caribe y la única parte del país en donde la lengua es el inglés, adquirió la categoría de Departamento en la Constitución de 1991. Está conformado por las islas de San Andrés, Providencia y Santa Catalina, y por pequeños islotes, como Cayo Cangrejo, paraíso de exploradores del fondo del mar ❏

48, 49. El archipiélago de San Andrés y Providencia en el Caribe colombiano comprende además una serie de cayos, formaciones coralinas, pequeñas islas y bancos: Roncador, Quitasueño, Bajo Nuevo, Alicia, Serrana, Serranilla y Albuquerque. Según el geógrafo James Parsons, en las cartas de navegación de 1527 ya aparecían con esos nombres varios de ellos: los navegantes debían conocer muy bien esos obstáculos que ponían en peligro de encallar a sus barcos ❏

COSTA PACIFICA

50, 59. Utría es una de las varias ensenadas del golfo de Tribugá. Está declarada Parque Nacional Natural. Junto con Gorgona, es uno de los pocos lugares del Pacífico colombiano en donde hay arrecifes de coral (por lo general en las playas de la Costa Pacífica no hay arenas blancas de origen coralino, como sí las hay en las islas y playas del Atlántico). Al contrario de lo que ocurre con el litoral Caribe, enmarcado por una llanura ancha y despejada, en el litoral Pacífico la selva llega, en muchos casos, hasta el borde mismo del mar. Las mareas del Pacífico hacen avanzar y retroceder varias cuadras el mar. Con las mareas también los caudalosos ríos del Pacífico aumentan o disminuyen su velocidad y en algunos casos las aguas llegan a correr "río arriba", cuando la marea alta les impide desembocar ❏

53. El río Atrato es uno de los más caudalosos del mundo en relación con su longitud y, después del Amazonas, el segundo en caudal de Suramérica: vierte al Caribe cerca de cinco mil metros cúbicos de agua por segundo, y en algunas partes alcanza hasta 115 metros de profundidad. Constituye un cordón umbilical que une las costas Pacífica y Atlántica. De allí que haya sido candidato, junto con el río San Juan, para un posible canal interoceánico ❏

54. Las aguas de ésta, una de las regiones más húmedas del planeta, se desploman Serranía del Darién abajo por las cascadas de Tilupo, Tendal y La Tigra, la mayor de las cuales, la de Tilupo, tiene 110 metros de altura. El Parque Nacional Los Catíos, llamado así por la comunidad indígena que lo habita, está localizado en los límites entre Panamá y Colombia, sobre el selvático y cenagoso Tapón del Darién que bloquea el paso de la Carretera Panamericana. Se cree que por allí entraron las primeras migraciones humanas que se asentaron en la actual Suramérica ❏

55. La Costa Pacífica tiene dos regiones bien diferenciadas: entre los límites con el Ecuador y el Cabo Corrientes, donde el "Andén Pacífico" es pantanoso y ancho, y entre el Cabo Corrientes y los límites con Panamá, donde la Serranía del Baudó y la Serranía de los Saltos forman una costa

abrupta y apretada. Algunos geógrafos afirman que las serranías contiguas del Baudó, de los Saltos y del Darién constituyen realmente la cuarta cordillera longitudinal colombiana ❏

56. La antigua carretera entre Cali y Buenaventura atraviesa las cuencas de los ríos Anchicayá y Zabaletas, afluentes del Océano Pacífico. Aún ahora el viajero debe pasar bajo rotundas cascadas, en medio de helechos enormes y hojas de aráceas, junto a ríos y quebradas de aguas profundas, transparentes y dulces. Es una zona que parece al margen de la destrucción de la naturaleza por la acción humana ❏

57, 58. Cieza de León hablaba de una tierra donde los indios "tenían las casas y habitaciones encima de los árboles, porque debajo todo es agua", para referirse a la región del bajo Atrato o "Gran Río del Darién", en el departamento del Chocó. El Atrato es un río que se niega a permanecer en un solo cauce: forma brazos que se meten a explorar selva adentro, ciénagas o "anegadizos", "llanuras de desborde", pantanos que acogen las aguas de una de las regiones más lluviosas del planeta, múltiples bocas por donde vierte sus aguas al golfo de Urabá, en la Costa Atlántica ❏

60/61. Costa abajo, desde el límite entre Colombia y Panamá sobre el Océano Pacífico, arranca la Serranía de los Saltos, que alcanza hasta 500 metros de altura y se sumerge en el mar formando puntas y bahías. La primera, de norte a sur, se llama Punta Ardita, después Coredó o Bahía Humboldt, luego Punta Marzo o Cabo Marzo, más adelante Bahía Octavia, después Punta Cruces, Cupica, Nabugá. Sobre el golfo de Cupica está Puerto Escondido, población de pescadores y atracadero de contrabandistas ❏

62. La principal población del departamento de Nariño sobre la Costa Pacífica es Tumaco. Sus gentes, en su mayoría de raza negra, habitan en viviendas palafíticas de madera en la zona de influencia de las mareas. En esa parte de Colombia el concepto de "tierra firme" no es muy claro: los deltas variables de los ríos, el fenómeno de El Niño, los no poco frecuentes terremotos y maremotos y la consecuente "ola negra" (el nombre local de los tsunamis), y la misma intervención humana sobre los ecosistemas (en especial la destrucción de los manglares), crean unas fronteras inestables entre el mar y la tierra, y unas precarias condiciones de vida ❏

63. Cuatro grados de longitud al oeste de la Costa Pacífica colombiana, frente al Departamento del Valle, afloran el islote de Malpelo (con 2.5 kilómetros de largo por uno de ancho), y diez rocas aledañas. En estas formaciones rocosas y desprovistas de vegetación, abundan la vida marina y la avifauna. Malpelo es el territorio más occidental de Colombia sobre el Pacífico ❏

64. 65. Buenaventura, en el borde del andén Pacífico, es el principal puerto colombiano sobre ese océano y el puerto de Suramérica que mueve mayores volúmenes de carga ❏

66. La ciudad de Quibdó, capital del departamento del Chocó, fundada en 1690 por Manuel Cañizales, tiene cerca de 50.000 habitantes. Creció a orillas del Atrato como centro de comercio de platino y oro ❏

67. En las estribaciones de la Serranía del Baudó que descienden hasta el Océano Pacífico, se encuentra Bahía Solano, también llamada "Puerto Mutis", con el curioso argumento de que si bien el famoso botánico José Celestino Mutis nunca visitó el sitio, sí debió haberlo visitado ❏

ZONA CAFETERA

68. El café comenzó a sembrarse masivamente a finales del siglo XIX en el llamado "viejo Caldas", en tierras de origen volcánico (en las faldas del actual Parque Nacional de los Nevados) que hoy corresponden a los departamentos de Caldas, Quindío y Risaralda. Allí, en cultivos omnipresentes y abigarrados, se produce el 50 por ciento del café colombiano ❏

71. Santa Fe de Antioquia, fundada en 1541 por Jorge Robledo en el valle del Arví, a orillas de los ríos Tonusco y Cauca, es el principal (y el único que conserva la arquitectura original) de una serie de asentamientos circundantes, entre los que se cuentan Anzá, Buriticá, San Jerónimo, Sabanalarga y Sopetrán. Los españoles andaban en busca de "placeres", término de la geología que designa los yacimientos de oro, numerosos en esta zona ❏

72/73. Pese a las sequías que han afectado a Colombia en los últimos años, el país se vanagloría de poseer enormes recursos de agua y de generar la mayor parte de su energía en centrales hidroeléctricas, entre las que se destacan Guatapé y San Carlos, en el departamento de Antioquia ❏

74. El Peñol es un inmenso domo cuarzodiorítico según los geólogos, que se eleva entre los municipios de Guatapé y El Peñol. La población campesina de la zona, obligada a cambiar de vocación económica cuando se inundaron sus tierras para formar el embalse, lo explota como atracción turística ❏

75. Aunque los bosques de guadua no han escapado a la explotación inmisericorde que ha afectado a otras especies botánicas, todavía es frecuente encontrar en Antioquia, en el viejo Caldas y en el valle geográfico del Cauca, esos que el cronista Cieza de León llamó "palmares muy grandes y espesos". Dicen los campesinos que quien tenga un totumo y un guadual se puede casar, porque con el totumo hace la vajilla y con el guadual los muebles y la casa ❏

76/77, 78. El área metropolitana de Medellín engloba los municipios de Envigado, Sabaneta, Bello (sede de la industria textilera), Itagüí y Copacabana. Posee alrededor de doce centros universitarios, entre los que se destaca la Universidad de Antioquia con 14 facultades y 24 mil estudiantes. Fundada por primera vez por Francisco Herrera Campuzano en 1616 con el nombre de San Lorenzo de Aburrá, Medellín, la capital de Antioquia, es hoy una urbe de tres millones de habitantes y una de las cuatro más grandes ciudades colombianas ❏

79. Alrededor del municipio de Rionegro, a una hora por tierra de Medellín, está surgiendo un nuevo polo de desarrollo, en el que se destacan el aeropuerto "José María Córdova" y los cultivos industriales de flores ❏

80, 81. El ancho valle del Magdalena en el departamento del Tolima está esencialmente dedicado a cultivos industriales (con modernas maquinarias) de algodón, arroz, sorgo, ajonjolí y soya. Posiblemente se trata de la región de Colombia en donde se aplican con mayor intensidad abonos químicos y plaguicidas por aspersión aérea ❏

82/83. *Descúbrese un sitio pintoresco, a la entrada de la montaña de Quindío, en las cercanías de Ibagué... Aparece por encima de una gran masa de rocas graníticas, el cono truncado de Tolima, cubierto de perpetua nieve, y recordando, en su forma, el Cotopaxi y el Cayambe; el pequeño riachuelo de Combeima, que mezcla sus aguas a las del río Coello, serpen-*

tea por un estrecho valle, abriéndose camino al través de un bosque de palmeras, y allá en el fondo se divisa una parte de la ciudad de Ibagué, el gran valle del Magdalena y la cadena oriental de los Andes.
Alexander von Humboldt (1801) ❏

84, 87. La palma de cera *(Ceroxylon quindiuense)*, declarada "árbol nacional" de Colombia, crece por encima de los 2.500 metros de altura sobre el nivel del mar, en el mismo piso térmico de los bosques de niebla (se han encontrado palmas de cera a 3.900 metros de altura). Todavía quedan bosques imponentes de palmas de cera, los más grandes en los Departamentos del Tolima y Quindío, en el valle de Cocora, en Anaime y en Salento respectivamente; en Santo Domingo (en los límites entre el Cauca y el Tolima), y algunos en Antioquia. La palma de cera crece muy lentamente y alcanza alturas hasta de sesenta metros, lo que indica la enorme antigüedad de los ejemplares existentes. De sus frutos se alimentan múltiples especies de aves y los osos de anteojos *(Tremarctos ornatus)* ❏

85. *La sierra nevada, que es la cordillera grande de los Andes, está a siete leguas de los pueblos de esta provincia. En lo alto de ella está un volcán, que cuando hace claro echa de sí grande cantidad de humo y nacen de esta sierra muchos ríos (...) En tiempo de invierno vienen estos ríos, se hacen algunos valles, aunque, como he dicho son de cañaverales, y en ellos hay árboles de frutas de los que suele haber en esta parte y grandes palmeras...*
Cieza de León (1537) ❏

86. La Federación Nacional de Cafeteros, hasta hace poco una de las más poderosas empresas colombianas, tiene sus más importantes centros de experimentación y desarrollo en la región de Chinchiná, en el departamento de Caldas ❏

88/89. En la región cafetera de la Cordillera Central (que se inicia al norte del departamento del Valle del Cauca, cubre los departamentos del Quindío, Risaralda y Caldas, abarca la parte montañosa del Tolima y termina en Antioquia), se produce la mitad de todo el café colombiano. El café comenzó a cultivarse masivamente en el país a finales del siglo XIX y a él deben su prosperidad ciudades como Armenia, Pereira y Manizales, en cuyos alrededores el café se siembra de manera obsesiva, hasta los bordes mismos de caminos y quebradas. El paso de la economía minera (que predominó en Antioquia hasta el siglo XVIII) a la economía cafetera, implicó la fundación de nuevos asentamientos humanos, el desmonte de la vegetación nativa y el auge de nuevas formas de comercio y pequeña industria para atender las necesidades de las grandes masas humanas ligadas a la siembra, el cuidado de los cafetales y la recolección o cosecha (actividades mayoritariamente en manos femeninas). Otros productos agrícolas están íntimamente vinculados al café, que produce divisas pero no alimento: el maíz y el fríjol y parcialmente el plátano, ejes de la cultura antioqueña. Hasta hace poco, cuando adquirió fuerza la diversificación de exportaciones, del café dependió casi en su totalidad el comercio exterior de Colombia ❏

ANDES DEL SUR

11, 112, 113a. La región andina del departamento de Nariño está tachonada de volcanes. Los principales son el Chiles, el Cumbal, el Azufral y el Galeras. Este último, seleccionado por los vulcanólogos como "el volcán de la década" por la cuidadosa vigilancia científica de que viene siendo objeto, se encuentra en erupción casi permanente desde hace cerca de cinco años. Sobre sus faldas asciende velozmente la ciudad de Pasto. Las faldas de los otros volcanes de la zona también están pobladas por comunidades indígenas y campesinas ❏

90, 114, 115. En los límites entre los departamentos del Huila, el Tolima y el Cauca, se eleva la mayor altura de la región andina colombiana, apenas unos cuantos metros por debajo de los picos de la Sierra Nevada de Santa Marta. El volcán nevado del Huila (5.750 m.s.n.m.) posee además el mayor casquete glacial de Cordillera Central. En sus faldas, hacia el Departamento del Cauca, se encuentra la región indígena de Tierradentro. Existen diversas versiones sobre el origen del vocablo "Huila": dicen unos que en lengua indígena quiere decir "mujer sonrosada", por el reflejo de los atardeceres en la nieve; otros que es el nombre de una planta que crece en sus faldas ❏

93, 102. La represa de Betania, que forma parte de la interconexión eléctrica que le da energía al suroccidente de Colombia, ataja el río Magdalena antes de su paso por Neiva. A esa altura el Magdalena ya ha recibido las aguas del río Páez, que recoge los deshielos del volcán nevado del Huila que escurren hacia Tierradentro.

94/95, 96, 97. Cali, la capital del departamento del Valle, es el principal centro económico del suroccidente colombiano. En parte debe su auge de los últimos cincuenta años a la agroindustria azucarera y a la proximidad del puerto de Buenaventura. Fundada en 1536 por Sebastián de Belalcázar, hoy posee varios centros de educación superior, el principal de los cuales es la Universidad del Valle. A pocos minutos hacia el Norte está Yumbo, uno de los principales centros industriales de Colombia ❏

98, 99. Los 250 kilómetros de longitud por 20 de ancho del valle geográfico del río Cauca, están dedicados a cultivos industriales (en el Sur especialmente de caña y en el Norte de sorgo, soya, viñedos y árboles frutales). La ecología y la economía de la región comenzaron a cambiar radicalmente cuando se introdujo masivamente la caña de azúcar como respuesta a la revolución cubana. Los principales ingenios azucareros de Colombia se encuentran en los departamentos del Cauca y el Valle ❏

100. Desde la carretera que remonta los yacimientos carboníferos y las calizas de la Cordillera Occidental para pasar de Buga a Buenaventura, se ve el embalse de Calima, sobre tierras que entre los siglos VII y XV de nuestra era ocupó una cultura famosa por su orfebrería y su cerámica. Es un centro vacacional por excelencia de la ciudad de Cali ❏

101. La región de Silvia, en el oriente del departamento del Cauca, está habitada en su mayoría por indígenas guambianos que, con un alto grado de organización política y comunitaria, conservan de manera notable su lengua y sus costumbres ancestrales ❏

103, 107. En los textos de geografía se refieren al Macizo Colombiano, y más específicamente al Páramo de las Papas, como a "la Estrella Fluvial de Colombia". En sus esponjas vegetales de musgos y humus, y en sus múltiples lagunas de perímetro siempre cambiante, nacen los ríos Magdalena y Cauca, que corren hacia el Norte; el Patía, que baña la Costa Pacífica, y el Caquetá, que desemboca en el Amazonas. El antropólogo Mauricio Puerta afirma que el Macizo es también "un punto estratégico para la unión, cru-

ce y dispersión de culturas": Cordillera abajo, hacia el Huila y el Cauca, están los centros ceremoniales de San Agustín y Tierradentro ❏

104. Popayán es hoy una ciudad con cerca de 200 mil habitantes. Después del terremoto que la destruyó en 1983, se reconstruyó mejor y más segura que antes, y creció territorialmente y en número de habitantes, pero sin perder su identidad particular y su textura de teja y calicanto. Su principal empresa económica y humana sigue siendo la Universidad del Cauca ❏

105. Las explotaciones petroleras dieron en las últimas décadas un nuevo auge a la economía del Departamento del Huila, uno de los principales productores de arroz, de algodón y de frutales. La ciudad de Neiva, fundada por Diego Ospina en 1612, se convirtió en ciudad capital cuando el Huila se separó del Tolima, aunque la región sigue íntimamente vinculada a lo que fue "el Tolima Grande" . Neiva es el punto de partida hacia múltiples atractivos culturales y ecológicos: el Parque Arqueológico de San Agustín, la represa de Betania, el desierto de La Tatacoa, el Parque Nacional Cueva de los Guácharos, la entrada al Departamento del Cauca por el camino de La Plata y Puracé. La colonización de las selvas del Caquetá y en parte del Putumayo, pasa obligatoriamente por el Huila. El río Magdalena nace a 3.350 metros de altura en la laguna del mismo nombre, en el Macizo Colombiano, en los límites entre el Cauca y el Huila, y desemboca en el Caribe, cerca a Barranquilla, tras 1.540 kilómetros de recorrido. La región andina de Colombia bien podría denominarse "Cuenca del Magdalena": el río recoge las aguas de 257 mil kilómetros cuadrados del territorio colombiano, contando las que le llegan por el río Cauca, su principal afluente ❏

106. Diseminadas en un territorio otrora sagrado, se encuentran imponentes figuras talladas en piedra por la cultura prehispánica de los agustinianos. Aunque se sabe poco de los constructores de este misterioso lugar, es claro que efectuaban complejos ritos funerarios, a juzgar por los restos monolíticos ❏

108, 109. Pese al significado radical de la palabra "desierto", fácilmente se descubre que en La Tatacoa ("el Valle de las Tristezas", en palabras del conquistador Jiménez de Quesada) bulle la vida animal y vegetal, adaptada a las condiciones mínimas de humedad y a las altas temperaturas ❏

110. El Puracé, en cuyas estribaciones se encuentra la ciudad de Popayán, y uno de los tantos volcanes activos de la Cordillera Central, tiene su cráter a 4.780 metros de altura sobre el nivel del mar. Forma parte de la serranía volcánica de Los Coconucos a la cual pertenece también el Pan de Azúcar, el único que durante todo el año conserva su cobertura de nieve ❏

113b. Aunque no se sabe de erupciones del volcán Sotará en tiempos históricos, todavía se considera activo. No se requiere de un ojo entrenado para descubrir las huellas de las erupciones de lava líquida en tiempos remotos. Los pobladores de sus faldas oyen rugir las entrañas del Sotará con alguna frecuencia ❏

ALTIPLANO Y SANTANDERES

116. La naturaleza no ha sido mansa con los santandereanos: muchas poblaciones de la zona andina de Santander se encuentran en riscos difíciles o junto a grandes abismos. La piña se cultiva sobre pendientes inverosímiles. Para los rebaños de cabras del Cañón del Chicamocha ("encla-

ve xerofítico" de espinos y cactus), la fuerza de gravedad es una mera convención humana que no tiene por qué ser observada ❏

119. La región de Suesca, Cucunubá y Ubaté, en la plácida zona limítrofe entre Cundinamarca y Boyacá, se caracteriza por sus lecherías, sus haciendas ganaderas y sus lagunas. El maestro Ernesto Guhl afirma que *durante miles de años ha sido la Sabana tierra humana*. Allí se han encontrado huellas de actividad humana de hace 12.400 años. De la Sabana dice Guhl que fue durante muchos años un *oasis que vivía de sí mismo sin comunicación con el mundo exterior*. Hoy le tributa el resto de Colombia ❏

120, 123b. En Guatavita "la nueva" se reubicaron los pobladores de la antigua población del mismo nombre, inundada por el embalse artificial de Tominé. El crecimiento industrial y urbano de la Sabana necesita de cada vez más energía y depósitos de agua, entre los que se destacan Tominé, el Sisga, el Guavio, Chuza, el Neusa y Chingaza. La construcción de embalses requiere de la canalización de ríos, de la inundación de tierras y de otras alteraciones ambientales y sociales, que han contribuido a cambiar de manera notable la fisonomía de la Sabana ❏

121. Las Rocas de Suesca es uno de los puntos de partida preferidos por los aficionados a escalar o a volar en cometa sobre la Sabana. Desde que comenzó en la zona el auge de la industria de flores para exportación, cerca de dos mil hectáreas de suelos han quedado bajo invernaderos ❏

122, 132. Posiblemente en la Sabana de Bogotá se encuentren unos de los suelos más fértiles de todo el continente suramericano. Desafortunadamente el crecimiento de Santafé de Bogotá los está invadiendo de manera implacable. Hoy se puede afirmar que se acercan a 50.000 las hectáreas de Sabana urbanizadas para una ciudad que, con su zona de influencia inmediata, pasa de siete millones de habitantes, exigiendo todos los servicios de una gran urbe ❏

123a. Cada vez son más difusos los límites entre la ciudad de Santafé de Bogotá y sus municipios vecinos. Chía, el lugar donde los Muiscas o Chibchas adoraban la Luna, y hasta hace poco un típico pueblo campesino de la Sabana, está a punto de ser absorbida por el crecimiento y los patrones culturales urbanos ❏

124/125. Varios cientos de metros por encima de la ya de por sí alta ciudad de Santafé de Bogotá, se levantan los cerros de Guadalupe y Monserrate, este último un sitio obligado de peregrinación para los devotos bogotanos ❏

126. En 1538 se dieron cita en la Sabana de Bogotá, en tierras de los Muiscas, indios de familia lingüística Chibcha, tres conquistadores europeos: Gonzalo Jiménez de Quesada, Sebastián de Belalcázar y Nicolás de Federmán. Al primero se le reconoce la fundación de Santafé de Bogotá, sobre lo que él mismo denominó "el Valle de los Alcázares" a 2.650 metros sobre el nivel del mar. Posiblemente por su posición frente a las demás regiones naturales, o por la fertilidad de sus suelos, o debido a la abundancia de las aguas que escurren de los páramos circundantes, o a la sanidad del clima de la Sabana, Santafé (rebautizada simplemente Bogotá por Simón Bolívar como un acto de soberanía republicana) se fue consolidando poco a poco como sede indiscutible del poder central. Pese a todos los intentos descentralizadores de los últimos años, desde Bogotá (hoy nuevamente Santafé, rebautizada así por la constituyente de 1991 en un acto de nostalgia) se maneja el país. Allí tienen sus sedes los tres poderes públicos: El Ejecutivo (el Presidente de la República y los Ministerios), el Legislativo (el

Congreso Nacional) y el Jurisdiccional (la Corte Suprema de Justicia, el Consejo de Estado, la Corte Constitucional) ❏

127. En Santafé de Bogotá coexisten distintas "ciudades" bien diferenciadas. Algunas zonas, en términos convencionales, no tienen nada que envidiarles a las grandes capitales del mundo. En el llamado "Centro Internacional" se encuentran algunas de las famosas construcciones en ladrillo que tipifican ese lenguaje arquitectónico mundialmente reconocido como colombiano ❏

128, 129, 130/131. Desde Santafé de Bogotá se dirigen los organismos de control institucional (Procuraduría, Fiscalía, etc.). Allí se redactan los principales periódicos nacionales, están las más renombradas universidades públicas y privadas y desde allí se ejerce el poder económico. Desde hace muchos años Bogotá dejó de ser patrimonio de los bogotanos: la mayoría de sus casi siete millones de habitantes provienen de las demás regiones del país ❏

133. *El aspecto del Salto es infinitamente bello. Yo lo ví primero de lado, cuando me coloqué estirado sobre el banco de arenisca que el río deja en parte seco. Posteriormente lo observé a alguna distancia. Al lado del Salto se eleva una pared rocosa que es muy nombrada porque parece en realidad haber sido labrada en forma vertical por manos de artista. El gran perfil desnudo de esta pared rocosa contrasta bellamente con la espesa vegetación boscosa del abismo rocoso inferior.*
Alexander von Humboldt (1801) ❏

134. Uno de los lugares más importantes en la vida ceremonial de los Muiscas o Chibchas era la laguna de Guatavita, en cuyas aguas, sobre una balsa, el Zipa y sus príncipes se cubrían de oro en polvo. En varias oportunidades han tratado de desecarla y sus alrededores han sido "guaqueados" en busca de El Dorado. Su redondez casi perfecta dio lugar a que se pensara que la había formado un aerolito al chocar con la Tierra. Otras hipótesis afirman que *el origen del lago sagrado fue el colapso de un techo sobre el vacío que dejara un depósito de sal disuelta en el lapso de siglos* (Guhl). Cerca a Guatavita, pero muchos metros más abajo, está el embalse artificial de Tominé y Sesquilé ❏

135. Los páramos, tal y como los conocemos en Colombia, con su exuberancia de lagunas, musgos y frailejones *(Espeletia sp.),* son un ecosistema exclusivo de la esquina noroccidental del continente suramericano. En el páramo de Sumapaz (sobre la Cordillera Oriental), el de mayor extensión que se conoce, se ha alinderado un parque nacional natural de 157 mil hectáreas en tierras de los departamentos de Huila, Meta y Cundinamarca. Allí tienen su origen las cuencas de los ríos Bogotá y Sumapaz, que corren en dirección oeste hacia el Magdalena, y las cuencas del Ariari, el Meta, el Duda y el Guaviare, que bañan los Llanos Orientales y tributan a la hoya del Orinoco ❏

136. La Cordillera Oriental, la más joven de las cordilleras colombianas, se formó por un plegamiento del Escudo Guayanés al presionar contra los Andes. En el páramo de Siecha, dentro del Parque Natural de Chingaza, afloran las fallas geológicas como en un texto didáctico de tamaño natural sobre la orogenia colombiana ❏

137. Hasta 1985, cuando entraron en producción las minas de El Cerrejón de La Guajira, los departamentos de Boyacá y Cundinamarca producían más del 30 por ciento del carbón colombiano. Hoy El Cerrejón produce el 64 por ciento y Cundinamarca y Boyacá aproximadamente el 9 por ciento cada uno, en minas de socavón, muchas de ellas artesanalmente explotadas. La economía de Boyacá (en lo demás el departamento rural por excelencia) depende en gran medida de sus minas de carbón, sus hornos para coque y sus grandes acerías ❏

138/139. La laguna de Tota, en el municipio de Aquitania, se encuentra a 3.020 metros de altura sobre el nivel del mar. En este ecosistema, hasta hace algunas décadas paradisíaco, confluyen hoy múltiples problemas que amenazan su misma supervivencia: la desecación de sus orillas y la invasión a sus aguas para el cultivo de cebolla, la excesiva aplicación de plaguicidas, la extracción de agua para satisfacer la demanda de los municipios vecinos, el impacto del turismo en su versión más contaminante, y la competencia de la trucha contra las especies nativas ❏

140. Teóricamente se afirma que, si dividiéramos la cantidad de agua existente en Colombia por el número de habitantes, a cada persona le corresponderían 44.000 metros cúbicos anuales. De allí que Colombia, hasta hace poco, se vanagloriara de que en un alto porcentaje su generación eléctrica dependiera exclusivamente de los recursos de agua. La crisis energética de 1992 y principios del 93 demostró que ante una deforestación que pasa de 600.000 hectáreas anuales, también el recurso agua (y con él el país) es altamente vulnerable ❏

141. En Colombia se encuentran las esmeraldas de mayor pureza y tamaño del mundo. Entre la población prehispánica colombiana las esmeraldas eran un símbolo de sacralidad de la madre tierra. Se sabe que los Muzos idolatraban esmeraldas, como a piedras preciosas descendientes de los dioses tutelares. Igualmente, el entrar a la mina y trabajarla, equivalía para el aborigen a introducirse en una zona sagrada, rodeada de misterios y creencias ❏

142, 143. Cerca al desierto de La Candelaria está Villa de Leiva, ciudad de recreo virreinal, fundada en 1572 en lo que entonces era un valle rico en aguas y vegetación. La naturaleza se destruyó, pero la arquitectura colonial permanece casi intacta. En 1812, dos años después del "Grito de Independencia", se realizó en Villa de Leiva el Congreso de las Provincias Unidas de la Nueva Granada ❏

144, 149, 150. La feracidad de los dominios del Zipa, la Sabana de Bogotá, se resuelve en un paisaje ondulado, pintoresco y amable al entrar a los terrenos del Zaque, en el actual Boyacá. En 1539 uno de los capitanes de Gonzalo Jiménez de Quesada, Gonzalo Suárez Rondón, fundó la ciudad de Tunja, hoy capital departamental, sobre la población indígena de Hunza. La región de Sogamoso y su hermoso valle son de las más fértiles del departamento ❏

145. En Boyacá, junto a los verdes más luminosos de Colombia, se extiende el desierto de La Candelaria, donde la abundancia de fósiles recuerda que allí hubo alguna vez un mar. Desde principios del siglo XVII existe en La Candelaria el monasterio de los Agustinos ❏

146. En Santander quedan todavía varias poblaciones, como Socorro y San Gil, Girón y Barichara, de plazas sobrias y ortogonales, calles empedradas, paredes de cal y tejados de barro. "San Juan de los Caballeros de Girón", famoso por sus dulces y su cacao y por sus tabacos enrollados por "cigarreras" a mano, ha sido casi totalmente absorbido por Bucaramanga. A lado y lado de la autopista que une las dos ciudades, múltiples industrias ocupan el paisaje que antes era monopolio de los caneyes, los caracolíes y los estoraques ❏

147, 148. Barichara, cuna del Presidente Aquileo Parra y una de las poblaciones mejor conservadas de Colombia (por lo cual ha sido declarada "Monumento Nacional"), se destaca por sus construcciones en piedra. El trabajo de los canteros alcanza un punto álgido en el interior y en las fachadas de la iglesia principal ❑

151, 152. *...los ríos Chicamocha y Suárez aumentan su velocidad al salir de sus altiplanicies, recogen las abundantísimas aguas de los páramos de Pisba y Guantiva y de la Cordillera de los Lloriqueos, por donde subieron los conquistadores españoles, y van formando, al mismo tiempo, las cumbres de la montaña santandereana y su propia fosa, maravilla natural que asombra y estremece, hasta convertirse ambos en el río Sogamoso...*
Julio Carrizosa Umaña (1981) ❑

153a. Los estoraques -o "torrecillas residuales"- son el resultado de prolongados procesos de erosión geológica, que poco a poco moldean formas caprichosas en los restos del suelo afectado. En la meseta de Bucaramanga y en Santander del Norte es común encontrar vastas extensiones cubiertas de estoraques, como enormes ciudades fantasmagóricas ❑

153b. Mientras en zonas como el valle geográfico del Cauca, largas y rectas carreteras atraviesan las planicies que el río recorre lenta y cuidadosamente haciendo meandros, en el cañón del Chicamocha los caminos humanos descienden meandreando hasta el río que corta como un machete recto las montañas: *Aquellos tiempos en que la ingeniería era una forma abnegada de la lírica...*
(Gustavo Wilches Castro) ❑

154. 155, 156, 157. La Cordillera Oriental alcanza sus máximas alturas en los 22 picos nevados de la Sierra Nevada del Cocuy, Chita o Güicán (de 40 kilómetros de larga), poseedora de la mayor masa de hielo de América del Sur al norte de la línea ecuatorial. Allí se han registrado lagunas de origen glacial, más de 300 cuerpos de agua, 80 ríos y quebradas, y todas las especies de félidos que se encuentran en Colombia. En su base habitan los indios Tunebo, los más directamente emparentados con los Muiscas de la Sabana. El Parque Nacional Natural que protege la Sierra Nevada del Cocuy, y que apenas existe como tal desde 1977, cubre 306 mil hectáreas en tierras de los departamentos de Boyacá, Casanare y Arauca. Allí nacen ríos que tributan hacia el Occidente a la cuenca del Magdalena (a través de Gallinazo y el Chicamocha) y hacia el Oriente al Arauca y Casanare, pertenecientes a la cuenca del río Orinoco ❑

ORINOQUIA Y AMAZONIA

4, 168, 181, 182/183. Con respecto a los ríos de los Llanos escribe Julio Carrizosa Umaña: *Los ríos principales de la cuenca del Orinoco son el Arauca, el Casanare, el Meta, el Vichada, el Guaviare y el Inírida, pero entre estos gigantes se encuentran varios otros que en época de lluvia casi igualan sus caudales, como el río Cravo Norte, el Ariporo, el Pauto, el Cravo Sur, el Cusiana y el Upía, afluentes noroccidentales del Meta. Al sur del Meta casi todas las aguas corren agrupadas en caños y riachuelos hacia los ríos Tomo, Vichada y Guaviare* ❑

158. Como sucede con todos los grandes ríos de los Llanos Orientales, más de la mitad de los setecientos kilómetros del Vichada, afluente del Orinoco, son navegables. Las sabanas de la Orinoquia colombiana no son uniformes: en ellas se encuentran matas de monte (manchas de selva en el Llano), bosques de galería a lado y lado de los cauces, bosques de palmeras o "morichales", llanuras que permanecen inundadas gran parte del año. Cada uno de estos ecosistemas posee su propia fauna especializada ❑

161. El nombre tupí-guaraní "Araracuara", que quiere decir "nido de guacamayas", evoca en los colombianos una colonia penitenciaria que funcionó allí entre 1938 y 1971. Antes había sido territorio de la Casa Arana: escenario del exterminio masivo de indios tomados por los caucheros peruanos como esclavos. Hoy funciona en la región, a orillas del río Caquetá, la Corporación Araracuara, dedicada a la investigación científica y conservación del ambiente amazónico ❑

162. La industria petrolera está cambiando radicalmente la economía de los Llanos, en especial en departamentos como Casanare y Arauca. Sus capitales, Yopal y Arauca respectivamente, se están convirtiendo en importantes centros de actividad económica. De allí se extrae, en este momento, más de la mitad del petróleo colombiano ❑

163. Entre la Colonia y la época actual, Casanare ha tenido la condición política de Provincia autónoma de los Llanos de Casanare, Provincia Independiente, parte del Estado Soberano de Boyacá, Territorio Nacional, Departamento (hasta 1873, cuando regresa a la categoría de Territorio Nacional), Intendencia, parte del territorio de San Martín, Comisaría Especial, parte del extinto departamento de Tundama, Jefatura Civil y Militar (dependiente de Villavicencio primero y después de Tunja, Boyacá), otra vez Intendencia, y a partir de la constitución de 1991, nuevamente departamento. A orillas del río Cravo Sur se levanta Yopal, su capital ❑

164. La Cordillera Oriental termina en el pie de monte llanero en una serie de cuchillas, a través de las cuales descienden los múltiples ríos que vienen de los Andes. Por la cuchilla de San Martín bajan las aguas que nutren el Cusiana ❑

165, 166, 171b. La "Campaña Libertadora" se hizo en gran medida con campesinos reclutados por Simón Bolívar en los llanos colombianos y venezolanos. Semidesnudos y mal armados, los llaneros remontaron la cordillera oriental por el páramo de Pisba en histórica jornada. Estos, "centauros indomables", según reza el himno nacional colombiano, derrotaron a los españoles en 1819. Todavía hoy, la cultura llanera –en la recreación y en el trabajo– está ligada al trajín cotidiano con caballos y ganado ❑

167. Las primeras fincas ganaderas de los Llanos fueron establecidas por los misioneros jesuitas que llegaron allí en el siglo XVII. Hoy el centro de Colombia, y en particular los siete millones de habitantes de Santafé de Bogotá y sus alrededores, dependen de los Llanos para proveerse de carne. Existen en la zona dos razas criollas de ganado, surgidas de más de 400 años de adaptación a las particulares condiciones del medio: el sanmartinero y el casanareño ❑

169. *En el esquema de los geógrafos la Orinoquia –cuyo rasgo determinante son las abiertas planicies cortadas por lentos ríos anchurosos, el viento solitario, las vastas montañas enhiestas de palmeras, olorosas a cedro y a vainilla y el silbo de los caños vagabundos–, se extiende entre el macizo oriental de la cordillera de los Andes y el río Guaviare.*
Eduardo Carranza (1981) ❑

170. Cuando los ríos se retiran de las zonas inundables de las selvas y sabanas, llegan distintas especies de aves en busca de las presas a las que se

encuentran adaptadas: las pescadoras tras los peces que quedan atrapados en los charcos, las carroñeras tras los cadáveres de animales ahogados, las insectívoras tras los pequeños insectos que revolotean en la vegetación o en el suelo embarrado. Como su nombre lo indica, los "garceros" son espacios que congregan a las distintas especies de garzas ❑

171a. El chigüiro o capibara *(Hidrochaeris hidrochaeris)* es el mamífero más representativo de los Llanos Orientales y el mayor roedor sobre la Tierra. Se destaca por su capacidad para convertir el material vegetal, particularmente la paja, en proteína animal. Su carne es apetecida como alimento y su piel se utiliza en talabartería. En algún momento su misma supervivencia estuvo amenazada: se lo cazaba desde helicópteros o avionetas en grandes cantidades. Hoy se reproduce también en zoocriaderos ❑

172/173. Los ríos que irrigan los Llanos Orientales colombianos traen aguas de la Sierra Nevada del Cocuy (como los tributarios del Margua, que conforma el Arauca), de los Farallones de Medina (como el Humea, el Guaitiquía y el Guayuriba, que conforman el Meta) y del Macizo de Sumapaz (como el Duda y el Ariari). La Serranía de La Macarena se eleva en medio de un triángulo formado por los ríos Guayabero, Duda y Güéjar. El río Vichada, al igual que el río Tomo, nace en pleno Llano. Según Guhl, el Guaviare, con 1.200 kilómetros de longitud, "desde los tiempos coloniales ha sido considerado con frecuencia como la fuente del Orinoco" ❑

174. En el Amazonas la biodiversidad no se limita a las culturas, a la flora y a la fauna: también se extiende a las aguas. La selva está cruzada por ríos de aguas "blancas", cargadas de sedimentos de los Andes, por ríos de aguas transparentes y profundas, del color de la cerveza negra, que corren sobre arenas de cuarzo; por ríos ambarinos, o verdes, o rojos, según el material de sus lechos o su contenido de algas. El río Caquetá o Japurá (en brasilero), que nace en el Macizo Colombiano entre el Huila y el Cauca, y desemboca en el Amazonas, tiene 2.200 kilómetros de largo. Cuando el cauce se estrecha se forman "raudales", "cachiveras" o "rápidos" ❑

175a. Afirman los antropólogos que en la población mestiza de La Pedrera, cerca al punto donde el río Caquetá penetra en territorio brasilero en la desembocadura del Apaporis, está uno de los centros de desintegración más aguda de las culturas indígenas de esa porción del Amazonas. Río Caquetá arriba se llega hasta Araracuara, junto con La Chorrera (sobre el río Igará-Paraná), una de las sedes de la tenebrosa "Casa Arana", dedicada a principios del siglo a la explotación de caucho con mano de obra indígena esclava ❑

175b. El Remanso es una población indígena Puinabe a orillas del Inírida. Antes de El Remanso, el río se estrecha en una cachivera formada por los cerros de Mavicure, dos insólitos afloramientos de granito en medio de la selva ❑

176. La Serranía de Naquén en el Guanía es una de esas montañas que alteran en algunos puntos la perfecta horizontalidad del Amazonas. Afirman los científicos que, junto con el de Chiribiquete en el Caquetá (que se eleva 1.500 metros por encima de la selva), las Mesas de Iguaje en el Guaviare, y la Sierra de La Macarena, están emparentados geológicamente con "los tepuyes" de Venezuela ❑

177. La reserva natural de la Sierra de la Macarena, en el departamento del Meta, marca el límite occidental del Escudo Guayanés. En ella confluyen las características de la Amazonia, la Orinoquia y los Andes, dando lugar a fenómenos biogeográficos únicos. La Macarena es el escenario del choque entre múltiples realidades entrelazadas: más de 25 mil colonos, cultivos de coca, investigación científica, intereses ambientalistas, actividad guerrillera. La megadiversidad colombiana también tiene su expresión en los conflictos humanos ❑

178. El Apaporis se forma a partir de los ríos Tunia y Ajaijú, que parten de la región del Chiribiquete en el departamento del Guaviare, y desemboca en el río Caquetá, en un punto que sirve para señalar el extremo norte de la recta imaginaria (Apaporis-Tabatinga) que delimita la frontera oriental del Trapecio Amazónico en los límites entre Colombia y el Brasil ❑

179. 180 mil kilómetros cuadrados continuos de selva (nueve veces el tamaño de El Salvador y seis veces el de Bélgica) han sido formalmente declarados "propiedad comunal" de 50 grupos indígenas de la zona. Equivalen a la mitad del territorio amazónico colombiano. En la región amazónica se destacan los parques nacionales del Tuparro, Amacayacú, La Paya, Cahuinari y Chiribiquete, y las "áreas naturales únicas" de Nukak y Puinaway, en el Guaviare y el Guanía ❑

180. En la lista de tesoros naturales que han sido denominados "La Octava Maravilla del Mundo" (inclusión que en este caso algunos atribuyen a Humboldt), ocupa un lugar destacado el Raudal de Maipures, conocido en lengua indígena como Quituna. Lo forma el río Orinoco al atravesar sobre afloramientos de rocas cristalinas precámbricas cubiertas de plantas. Sólo hasta allí es posible la navegación continua por el Orinoco. Se encuentra en el extremo oriental del Parque Nacional El Tuparro, habitado por indígenas Guahíbo. No lejos, al otro lado de la frontera con Venezuela, está Puerto Ayacucho ❑